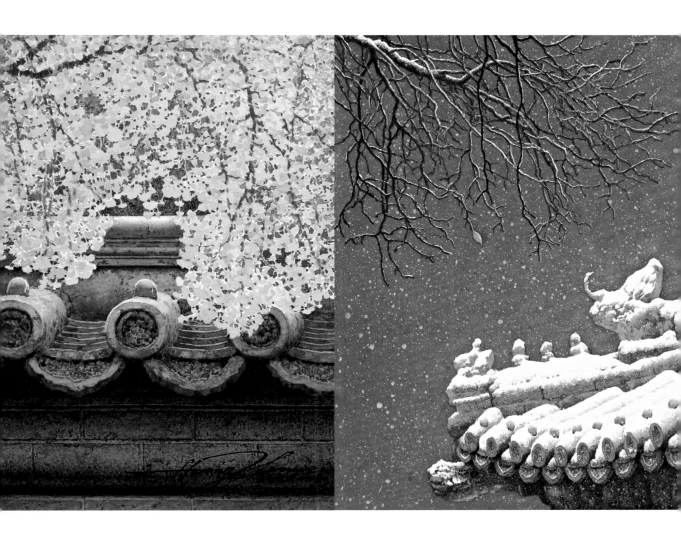

# 水彩故宫

一 黄有维 著绘

云南美术出版社

果麦文化 出品

# 目录

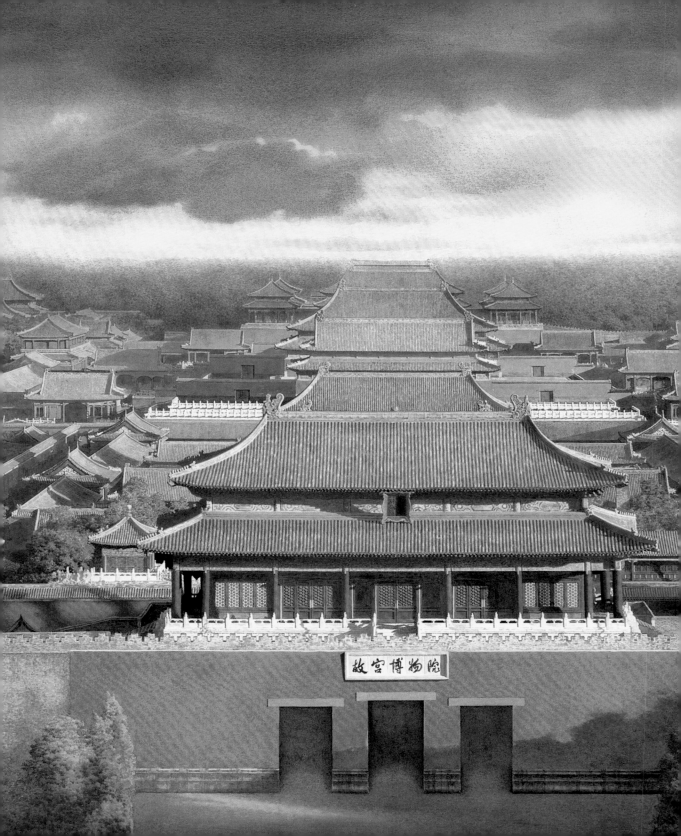

# 宮殿

# 宫殿

　　我在开始画故宫前查阅了很多相关的绘画作品，中国古代画作对皇宫建筑的表现着重于线条，比例、透视、色彩让位于氛围，西方的艺术形式则更在意"形"的准确，相应地失去了些东方的审美意境。那么当我想要用水彩这种质地轻薄通透的绘画方式来表现故宫时，我的绘画重点又是什么呢？

　　前人的经验少之又少，思索良久，考虑到故宫标志性的颜色和水彩的特性，我决定将对故宫色彩的表现作为这本书探索的重点，而重中之重就是如何调配出"故宫红"。

　　故宫的主色调是红墙黄瓦，宫墙、窗户、立柱……大面积的红在不同的光照下会产生微妙的变化。画好红色是掌控画面的关键。在这本书中，我尝试用饱和度较高的品红、橘红等颜料来表现受到晨光照射的宫墙，那是非常浓烈的中国红。阴影中的红墙则显露出深紫色，就要加入群青、草绿、佩恩灰等调出沉稳、厚重的冷色调，比如 70 页太监们住的院子，以及 89 页金缸的背景。有些红墙经

过风吹日晒，泛出微微的白色和玫瑰色，就需要加入紫色、土黄来展现清冷的氛围。用完一盒又一盒的红色颜料，突然发现这些对故宫红探索思考的时刻，组成了我对故宫理性又感性的情感表达。

◆　◆　◆

在画故宫大全景之前，我先是去画材厂定了 2.4 米的大画板，又到修理厂焊接能放置巨大画板的画架，委托朋友从国外邮寄回 10 米长的水彩纸。接着设计草图又用了半个月，一切搞定之后，终于开始动笔画。

记得画天空的那天，我关掉手机，拔了电话线，告诉家里人一定不要进画室。我还从来没用水彩画过这么大的天空，调了好多好多颜色，在 50cm×70cm 的纸上试了又试。试着试着，发现色彩少了，又调，再试，再调。画天空的过程就像打仗，越打越精神。

往后的 3 个月，每天工作十几个小时，一点一点，一片一片地慢慢画，慢慢填。实际上画这样宏大的场景，最重要的构思工作在下笔之前就已经完成了。等到画这些建筑的时候，倒显得有些轻松，只是很费时间而已。就这样我每天虔诚地在画面上耕耘，在时钟的嘀嗒声中，与那古代的工匠们交流。

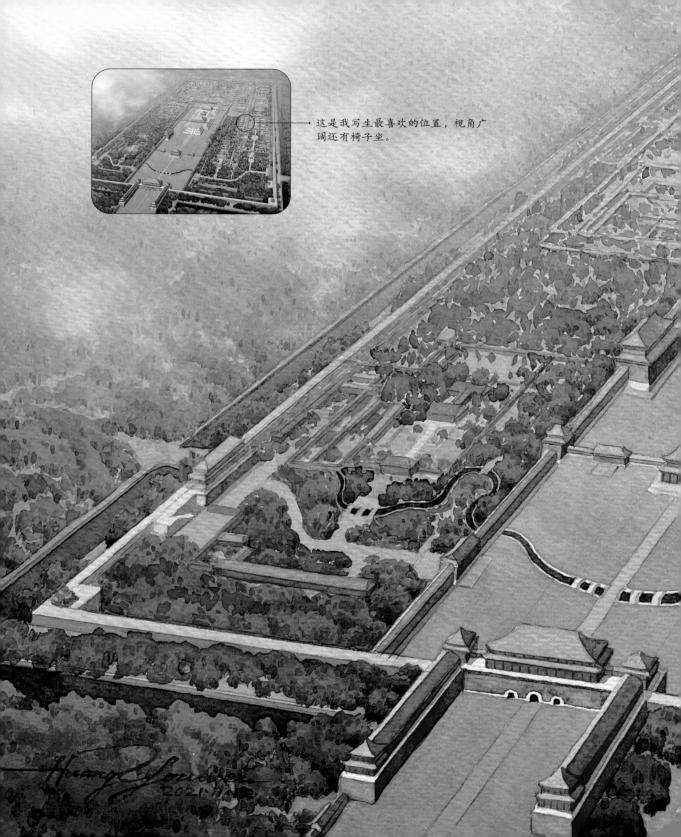

这是我写生最喜欢的位置，视角广阔还有椅子坐。

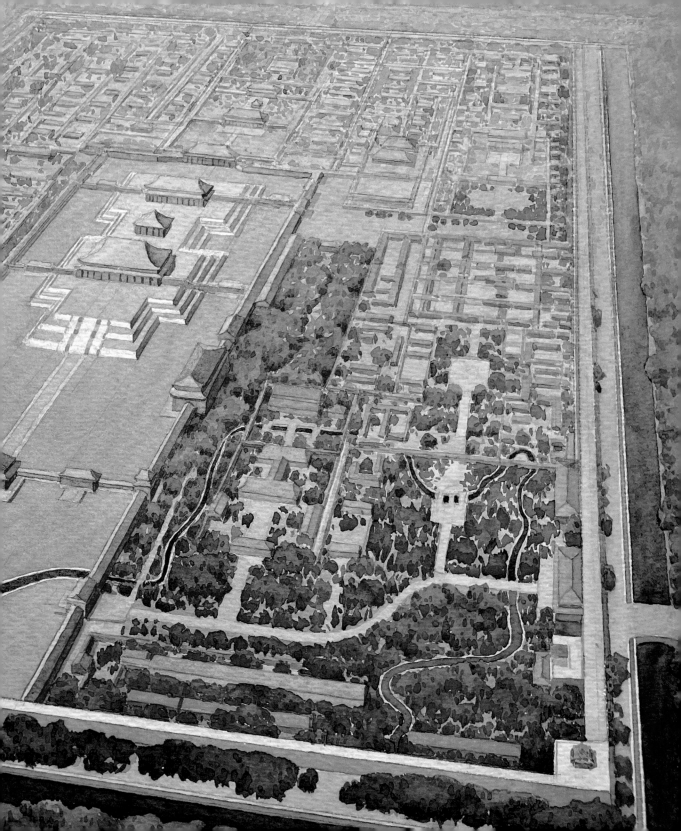

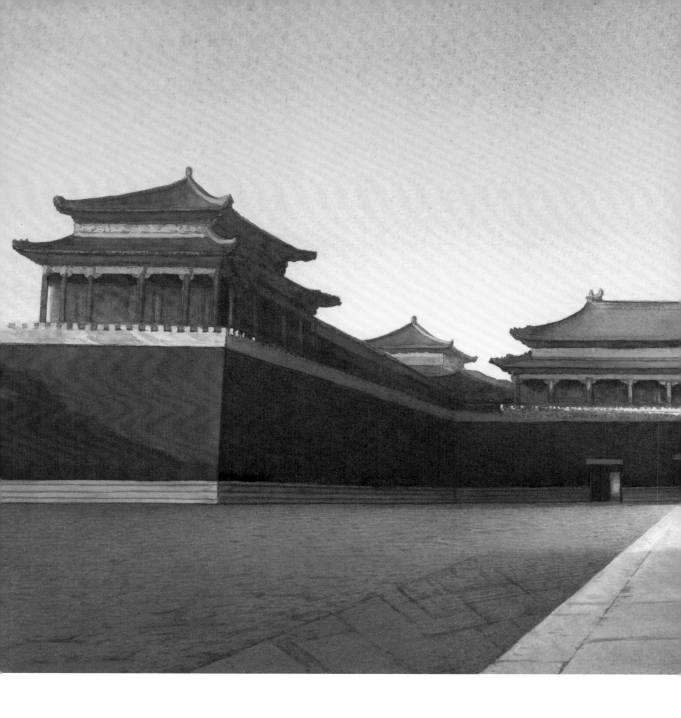

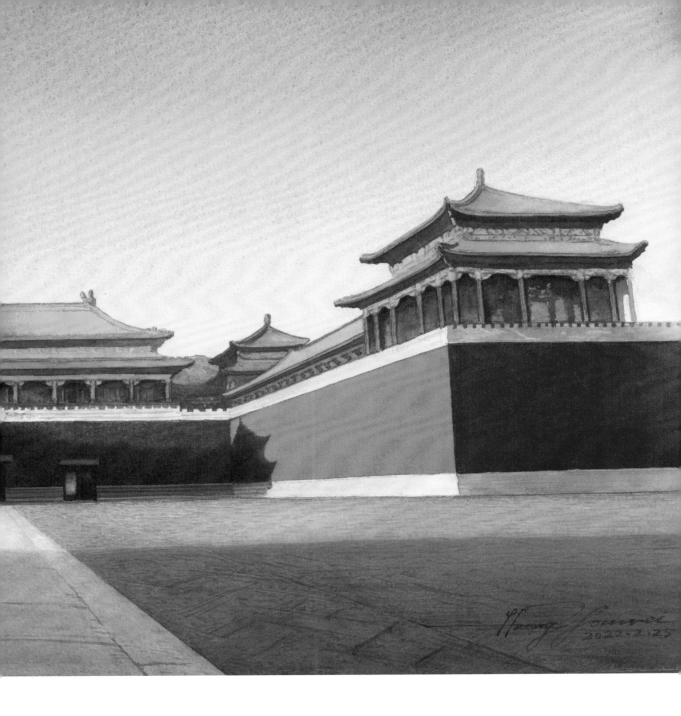

午门作为故宫的入口，人向来很多，但如果你在下午故宫即将关闭检票前来到这里，就能真正感受到中国古典建筑中最威仪的宫廷大门的气势。那时大地被太阳晒得暖洋洋，头顶盘旋着鸽子，没有过多游客遮挡视线，入目所及是高度近38米的午门全貌，正午之门，此时才展示出它的阳刚之气。

　　据说在修建午门时，还设计了几级台阶，皇帝不是很满意，觉得不够高。于是知名的工头蒯祥先是把台阶全部拆了，又把整个广场铺上深色的金砖。午门的城墙是暖色的，而金砖是冷色的，在大片冷色的衬托之下，午门主楼以及两边的雁翅楼，就像一只起飞的大鸟，立马就高大起来。

　　为了展示出这种高大，我在画的时候，用三点透视法，把城墙角的直线拉伸，加深地面的阴影，降低地平线。当视线放低，虽然是一幅横构图，视觉上却显得很宏伟。

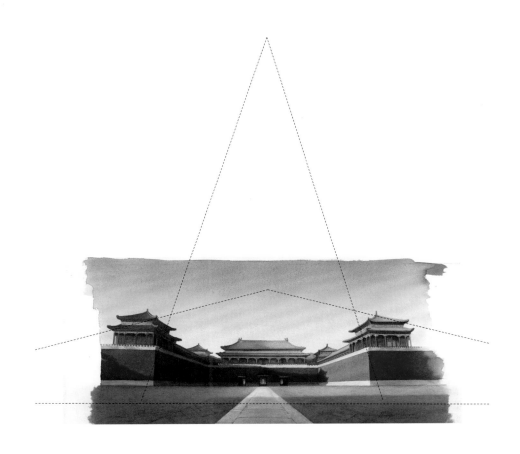

透视角度示意图

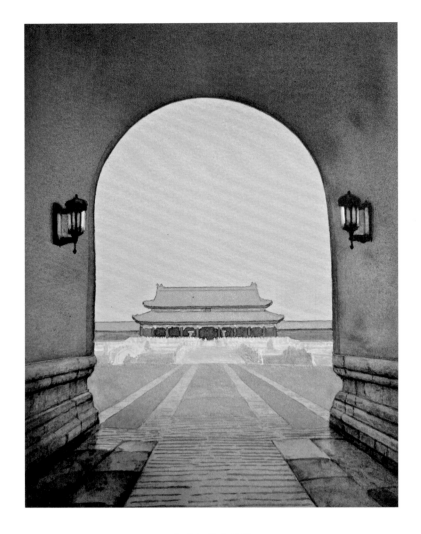

走进午门的门洞

在画的时候，这两盏灯让我十分困惑，它们到底是什么时候被装上的？

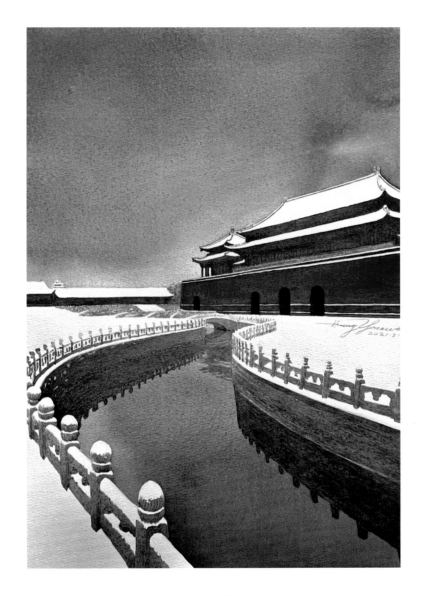

金水河

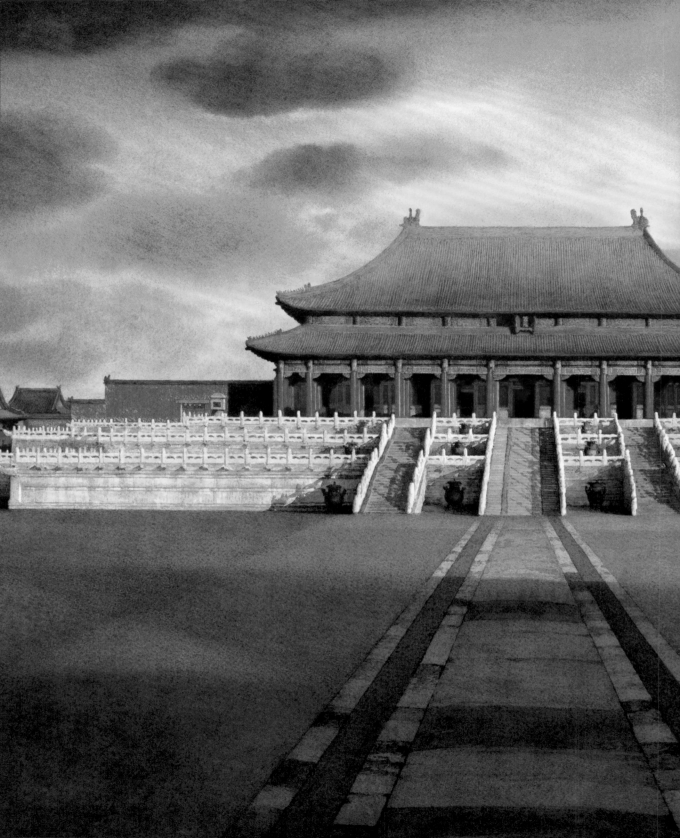

太和殿是中国现存规制最高的古代宫殿建筑，是皇帝举行重大朝典之地。它规格宏大，细节丰富，使用写实水彩来表现的时候，千万不能陷在细节里，要着眼于大局，从宏观入手，呈现建筑的气势。描绘细节要时刻记着不能乱，不能花，让所有的细节服从于大局，利用光线、明暗来控制画面的节奏。

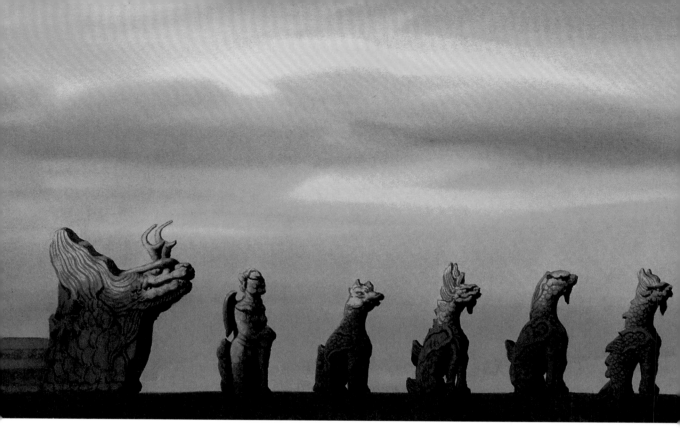

　　太和殿作为故宫等级最高的建筑，屋脊上分布着 10 个神兽，分别是龙、凤、狮子、天马、海马、狻猊、押鱼、獬豸、斗牛、行什。飞檐上还有一个骑凤的仙，最后是吞脊的龙头。其他宫殿上的脊兽，就要按照等级递减，比如乾清宫上脊兽就变为 9 个，东西六宫上只有 5 个。它们实际的功用是防止瓦脊滑落而安装的加固铁钉的帽子，现在成为美化建筑的元素。

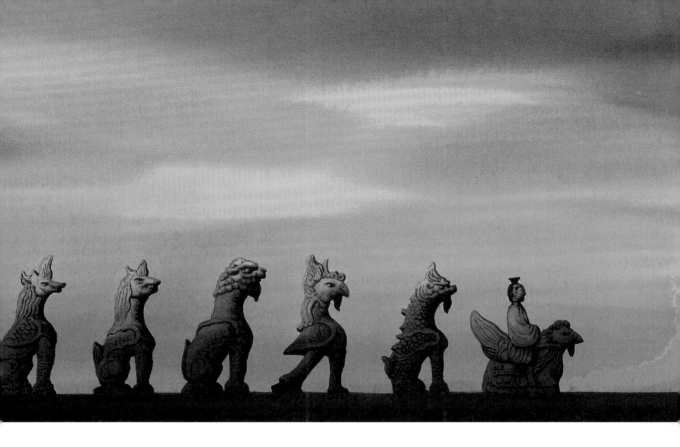

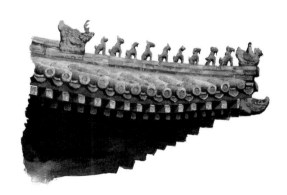

乾清宫上的 9 个脊兽

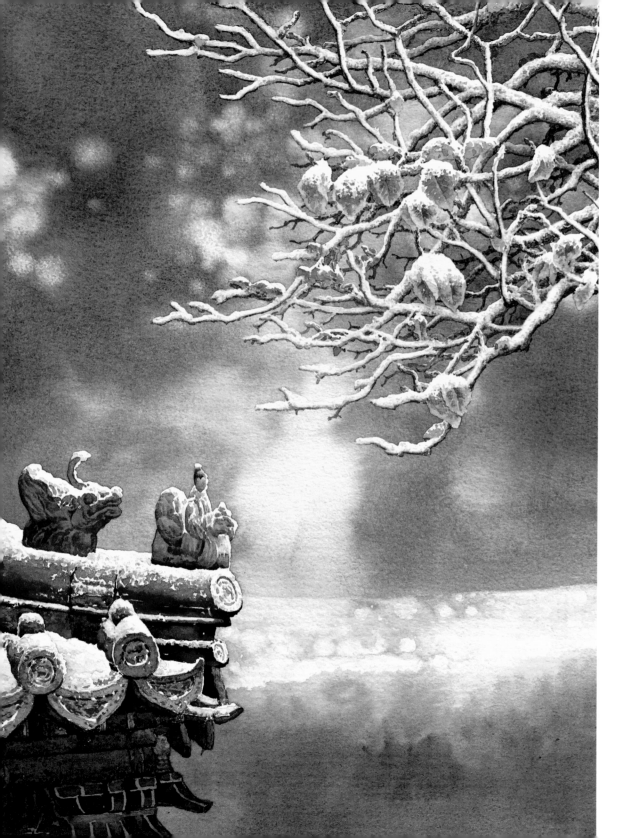

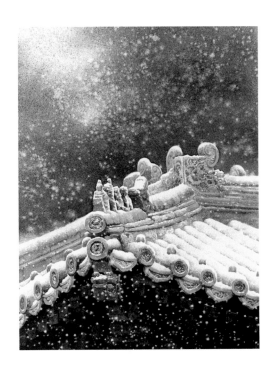

用冷色的背景展示冬天清冷的感觉

这张画上，故宫屋檐上方的雪花是在画面还湿着的时候，用手弹水制造的效果。后来晾干才发现，屋檐下面的雪花忘了画。只能拿着干净潮湿的笔尖一点点在暗部洗出落雪的效果，虽然增加了很多工作量，但意外地增加了许多细节，一点都没有时光被浪费的感觉。

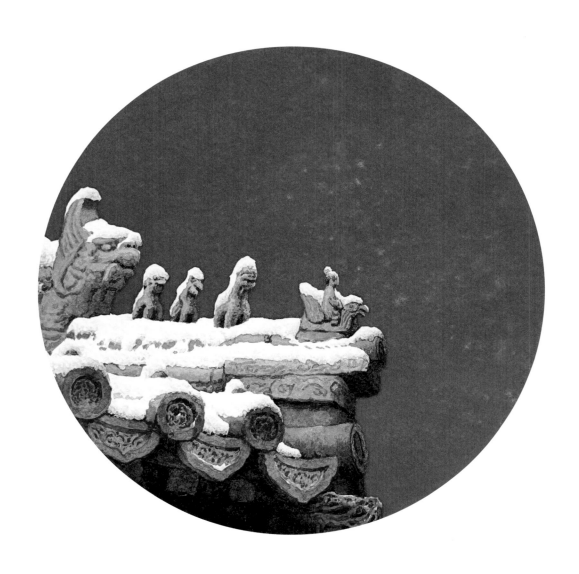

热闹的屋脊

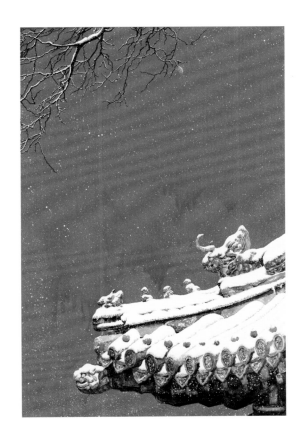

秋天的最后一片叶子

冬天的故宫一直给我清冷的感觉，直到看到这片秋天遗留下的叶子，就像旷野里拂面风般让我感受到了生机，于是背景不再是阴沉的色调，而是热闹的红。

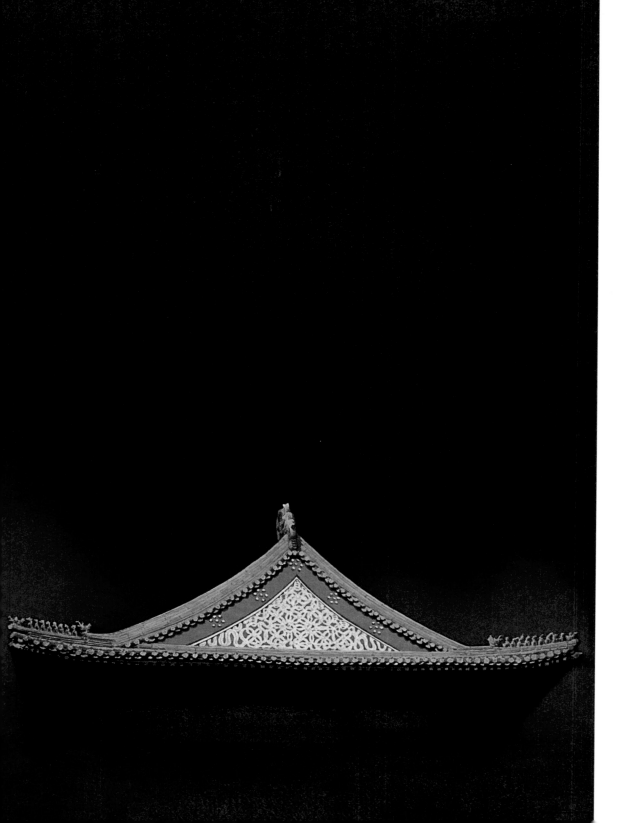

夜晚的故宫更多是沉闷的氛围，由于缺少灯光，背景是暗黑色，但如果月亮高悬，故宫屋顶上金黄色的部分就会被月光照得格外抢眼。

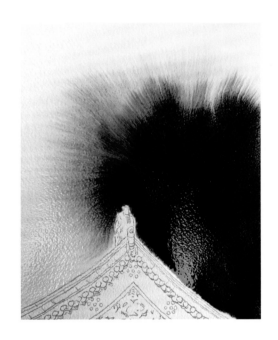

这是铺色时水彩晕开的瞬间，这个瞬间难以定格并且必定会随着水分的消散而消失，但每次都会被此刻治愈，从生活的压力中抽离出来，感受色彩的流动，获得继续努力的力量。

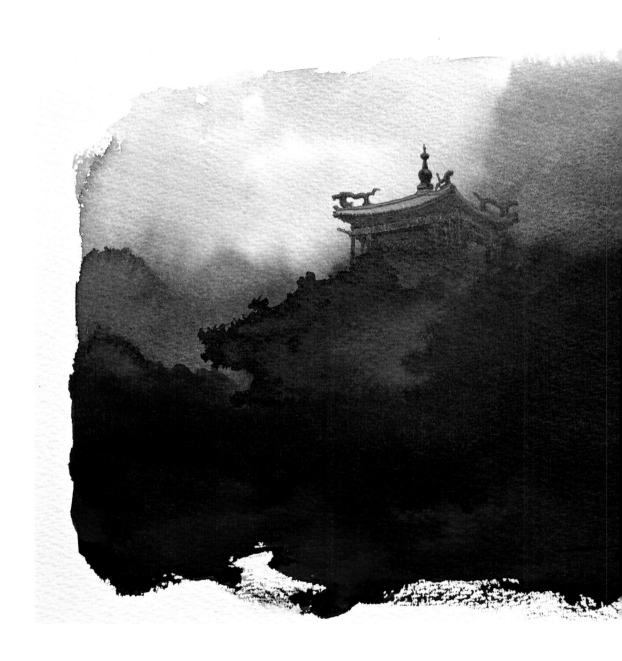

在中国画中有一种画叫青绿山水，是一种先有重色，后加岩彩叠色的绘画技法。画这张图时我也用水彩尝试了这个方法。先铺黑色，然后在黑色上融合故宫的主色调红色和蓝色。氛围感有了，再根据画面选择合适的建筑，增加画面细节，提升耐看度。

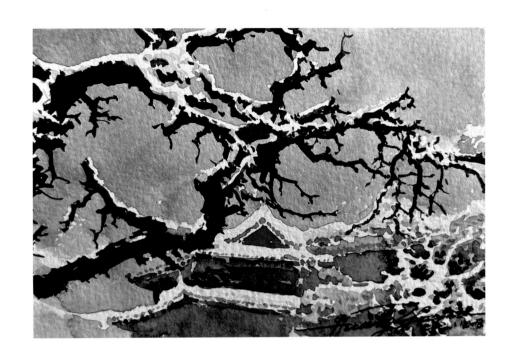

幻想故宫

这张《幻想故宫》是有一次从故宫出来后，在一家咖啡店里，还没想好画什么，但手中的画笔突然被撞了一下，回过神一看，黑色的颜料已经留在了纸上，树枝就这么诞生了。等树枝画好后，才添加了适合这个角度的宫殿。虽然全由想象力完成，但感到十分鲜活。

文渊阁是乾隆存放《四库全书》的"私人图书馆"，它的屋顶是黑色琉璃瓦，四周用绿色瓦片包围。五行中黑代表水，乾隆希望能用水克火，避免火灾的发生。巧合的是，到目前为止，文渊阁还真没有发生火灾的记录，让很多古籍得以保存。

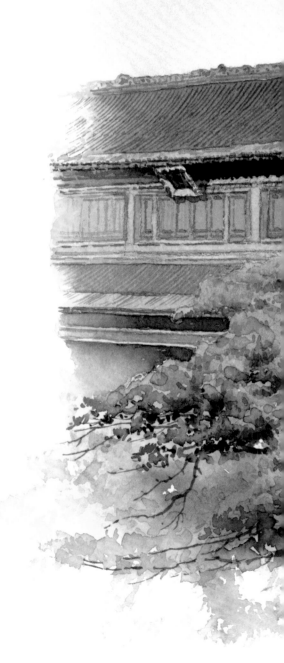

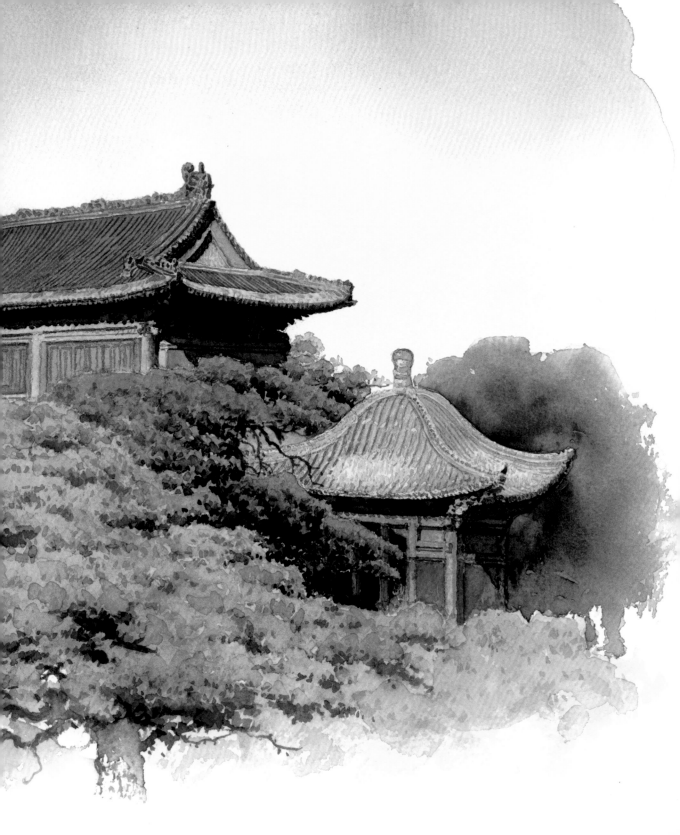

乾清宫是内廷后三宫之首，明清时期曾有 14 个皇帝住在这里。康熙帝十分勤勉，他虽住在乾清宫，但总是一大早到太和门办公。到了晚清，皇帝不愿跑太远，也就在乾清宫里上朝了。乾清宫搭建在汉白玉的台基上，想画乾清宫就要会画汉白玉。

汉白玉不是玉，是大理石的一种，可以用画石头的方法来表现。创作这幅《乾清宫》的时间是早晨，左边的汉白玉栏杆是顺光的，在光照下白里透黄，是画面中颜色最亮的区域。靠近这片区域的建筑和天空也是暖色调。但右边的汉白玉背光，呈现出泛青紫的冷色调，这样就掌握了画面中冷暖变化的节奏。

在上色时先用浅紫色铺出底色，让出栏杆缝隙的地方。等晾干之后上第二遍色彩，这一遍主要是让暗部的色彩有更多变化，拉开远近距离。最后收拾细节，刻画汉白玉的纹理，描绘栏杆的雕刻内容。

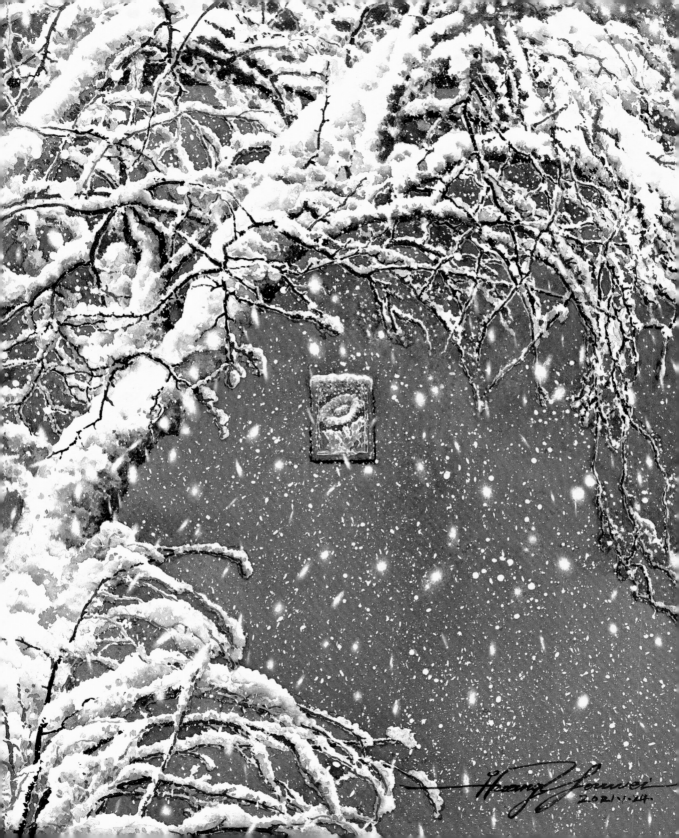

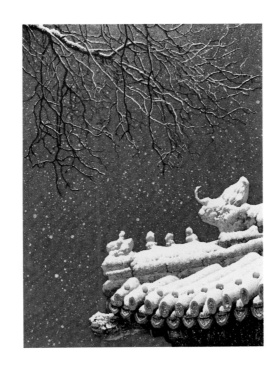

红黄白的经典配色

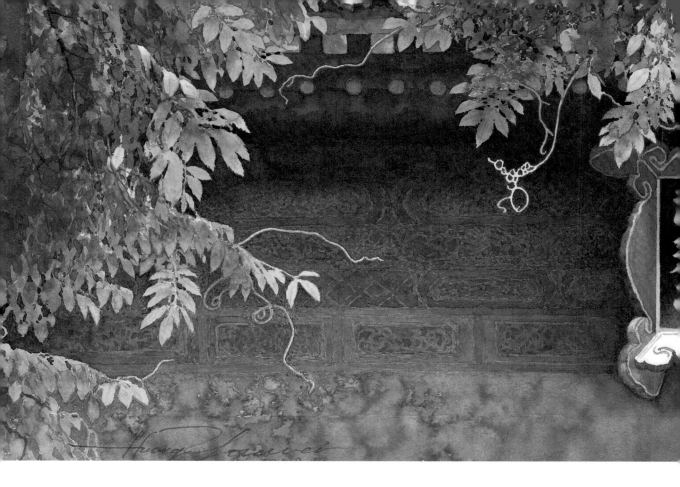

植物卷曲的枝叶，不仅可以增加画面的细节，还有补充空白的作用。

御花园中的浮碧亭

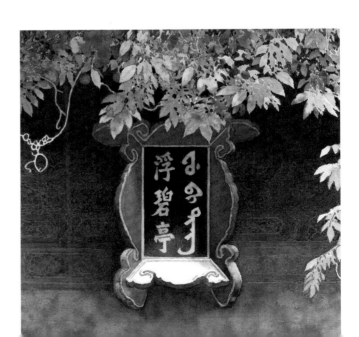

写生是画画人的生活常态，对于写生作品，我对完成度没有太高的要求，因为一定是有什么东西在你到达时打动你，所以让你拿出了画笔想要记录下来，只要把那个打动你的东西画下来就可以了。

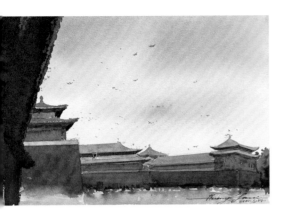

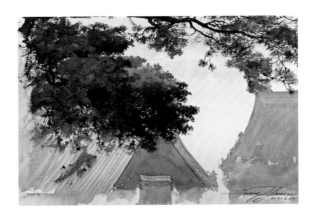

散步时的随笔写生

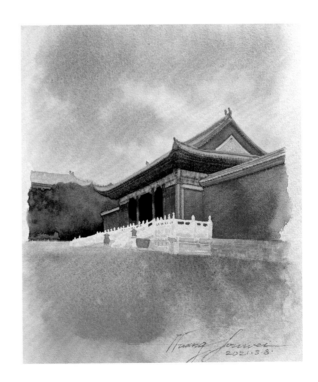

我曾经多次到太和殿观看和写生，很少听到导游讲太和殿的美学价值，这让我觉得十分遗憾。

　　太和殿的全部重量由殿内的 72 根金丝楠木立柱支撑，没有用于防御功能的高墙，这给了太和殿建造者非常大的艺术创作空间，他们在太和殿的窗格上展现出了无穷的想象力。

　　太和殿的窗格是古代花纹图案中规制最高的一种。它由若干等边三角形相交处成六椀菱花，三角形中间成为一个圆形，象征皇权来自天意。国运通达，天地万物圆润畅通，这种三交六椀菱花窗格在透光透气上表现优越，同时又具备更高的私密性，大气庄重而不失婉约。

太和殿的窗格是在一个大的方框里由多个三角形、菱形、六边形、圆形组成连续花纹。从设计和美术的角度来看，有一种极致的和谐与庄严。它与双交四椀、斜方格、正方格、轱辘钱以及步步锦等式样，形成了故宫中窗棂格的多样统一的形式，也是中国传统窗格纹样的集大成者。

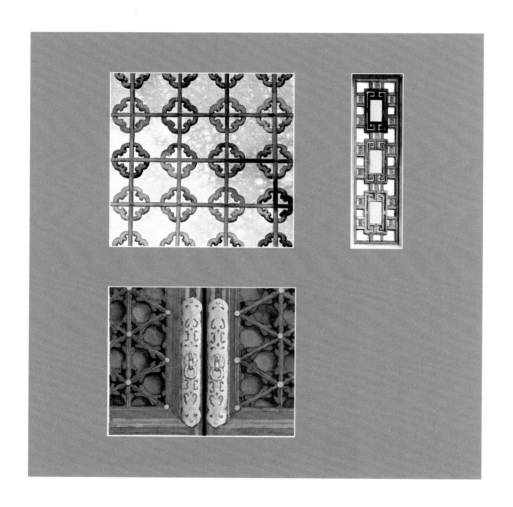

这个是某一座宫殿的横梁，仔细观察，上面的花纹也出现在嫔妃衣服的刺绣上。大部分的故宫建筑都被黄色和金色覆盖，而压住这两种亮丽色彩的是蓝色，本来我还打算将右半部分建筑的细节都画出来，但画完梁上的纹路后发现，它足以成为画面的焦点。

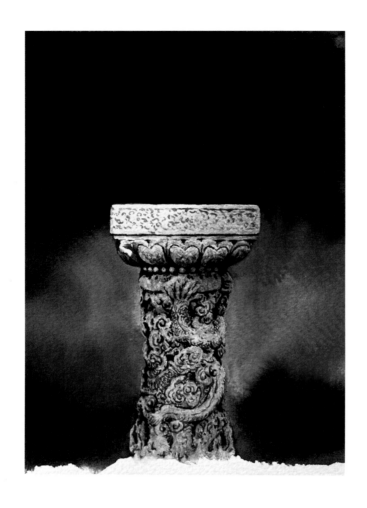

　　故宫的各种栏杆及栏杆上的柱头、栏板，提供给古代石雕工匠极大的创作空间，所以就有了龙纹、凤纹、海石榴、飞鱼、莲叶、狮子等不拘一格的雕刻。

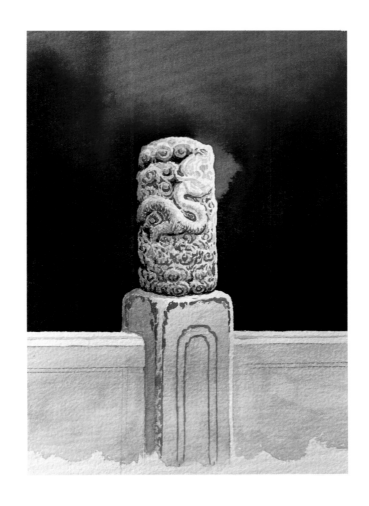

　　从花鸟风月、海水江崖到珍禽异兽、文房四宝，应有尽有，不一而足，这一切都是为了彰显天子的威严和帝国的崇高。

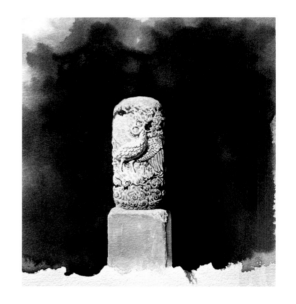

　　故宫的台基与栏杆都是汉白玉建造的，汉白玉的特点是易碎，很难镂空，所以雕刻的内容大体较浅，画起来很有意思。越旧的汉白玉，色彩越丰富。最右边的汉白玉石柱是新修的，颜色很白很亮，反光是温暖的浅黄色；左边两个是旧时的，颜色就更复杂。

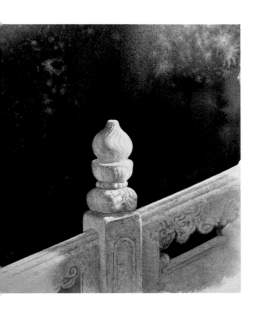

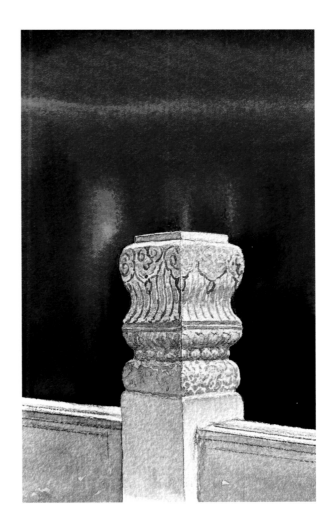

当然局部的建筑也不是只有写实这一种画法，比如下面两张图，就是用先铺色后找形的方法，来人为制造"意外"的画面。

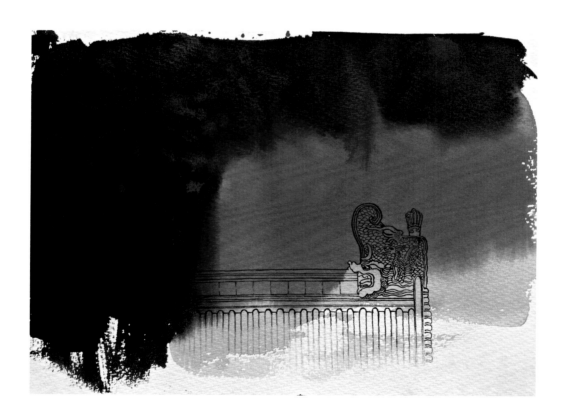

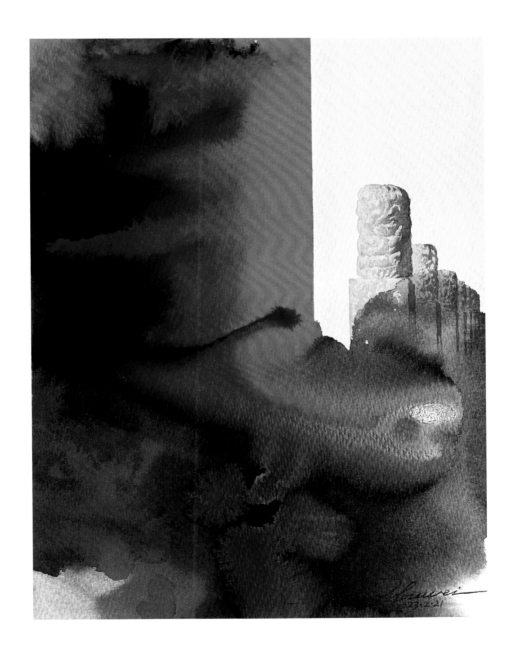

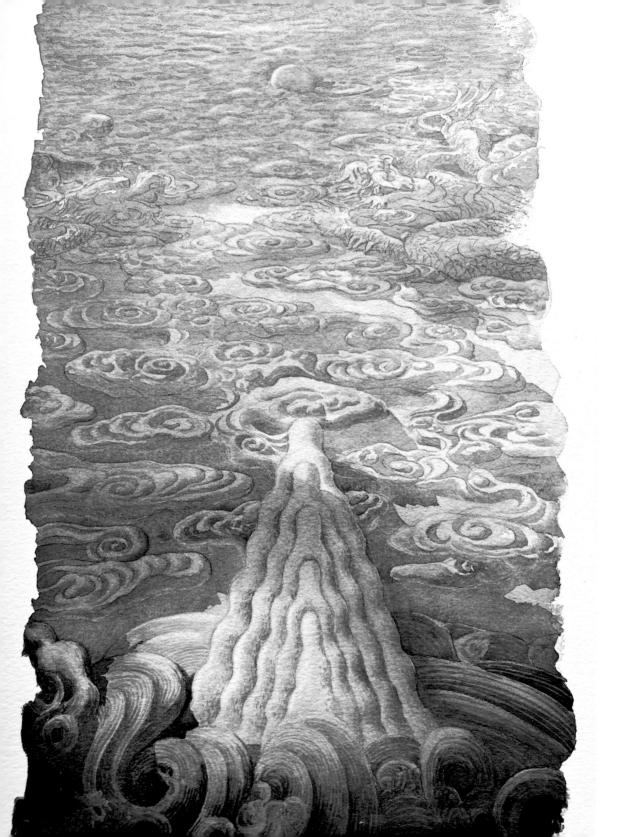

故宫中汉白玉台基和云龙石雕

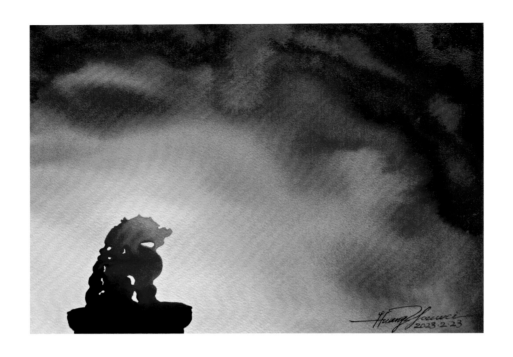

华表上的望天吼

《九龙壁》之"九龙之首·黄龙"

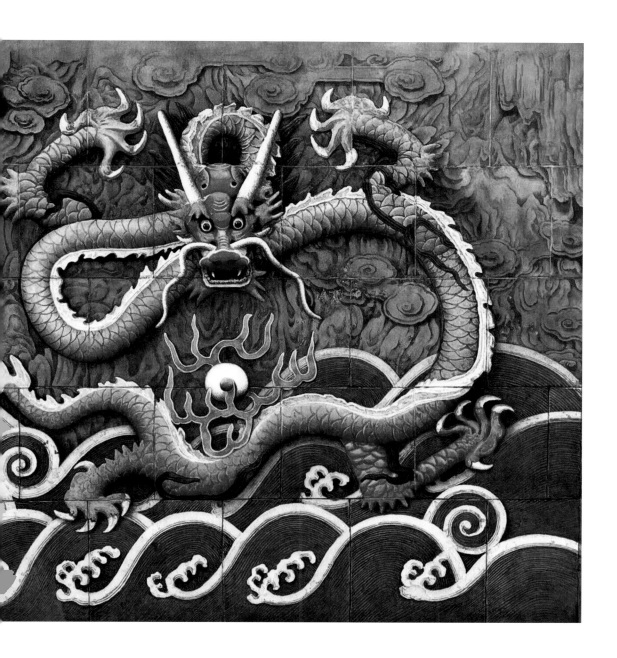

在故宫的墙上有很多小小的镂空窗口，这是建筑的排气孔。古时工匠本可以直接弄个方形的洞，但每一个排气孔上都被雕刻出了不同的纹样，成为美景本身。

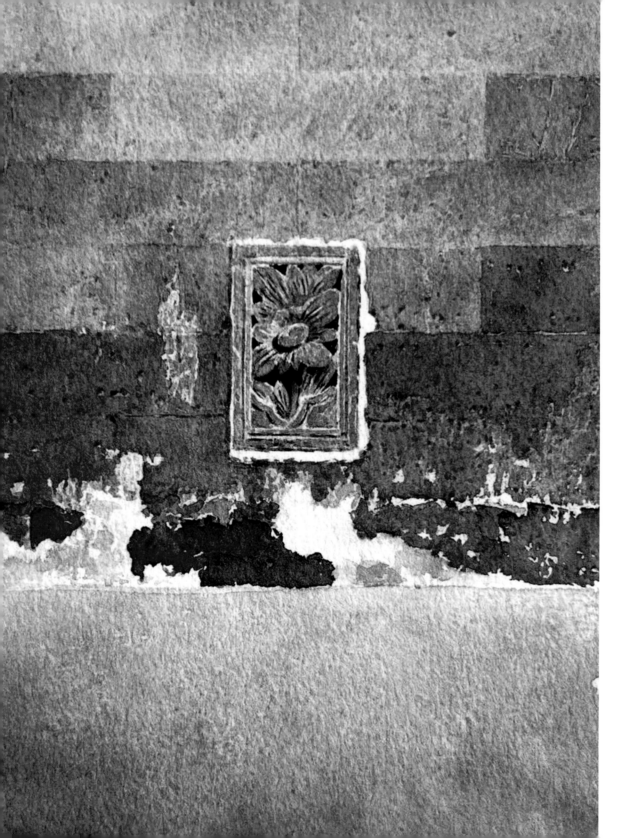

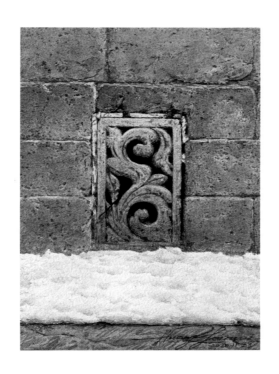

故宫高墙上用于通风的排气孔

画画是一个充满"意外"的过程，没有画到最后连自己也想象不到最终的效果。比如这张《窗外的故宫》，最开始我只是想画一个远眺的场景，当外面的细节都画完了之后，突然觉得这个角度，很像是在宫殿里眺望窗外，于是我开始添加这些窗棂。等最后从画室出来的时候已经远超预计的时间，但这种灵感带来的创作冲动十分珍贵。

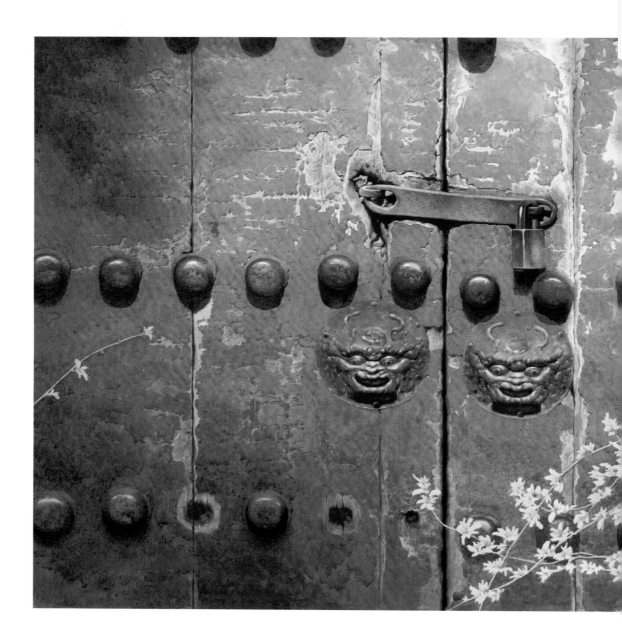

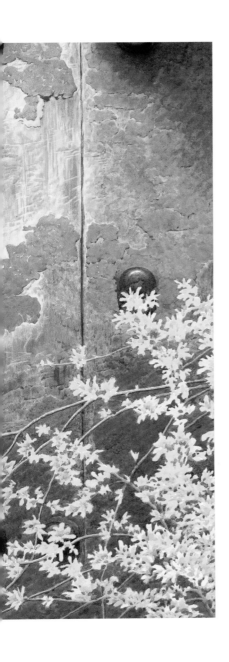

　　画画的时候，即便是写生，我们也可以"无中生有"。这扇旧门是我在一个春天的午后画的。虽然它本身有很强的破败感，但我不想画面满是丧气，于是就在门前加上了几簇迎春花，来增添些生机。按理说旧大门的色彩是发白发灰的，但我仍然用暖红色来画。陈旧却耀眼，似乎在诉说着往日的辉煌。

我常常把自己喜欢的东西用在作品里，有一次在北京胡同里观察故宫时，突然想到也许可以将木版年画和一扇富有年代感的木门结合。于是我拿着年画在水彩纸上比比画画地思考着。如果把年画直接贴在水彩上会有什么效果？水彩纸本来是300克的厚纸，再加上年画，感觉太厚了一点。怎么办呢？于是我把年画在水里浸湿后，反过来，粘在玻璃板上，用手轻轻揉搓掉一层，然后用胶水刷一遍，裱在水彩纸上。因为年画的纸有点旧，差点碎成一片片的。后来画门的颜色时，就尽量跟这张木版年画的色彩靠近。门铍的颜色也加入了一些红紫色，现在看起来还蛮和谐的，有一种古色古香的感觉。

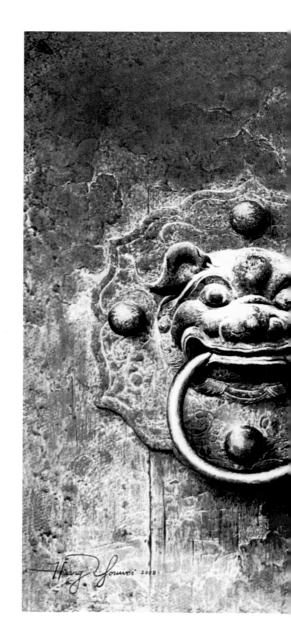

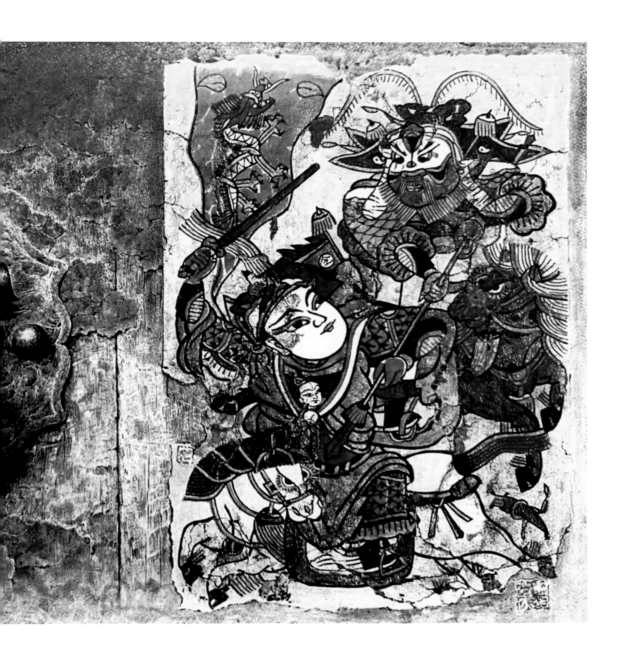

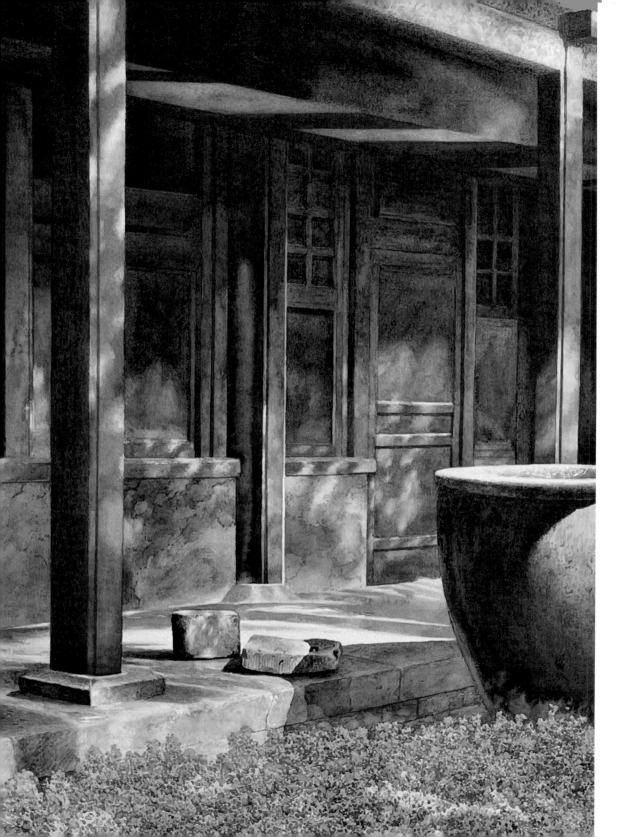

故宫里有很多没有开放的区域，大多是从前地位低下的宫女或太监居住的地方。我有幸见到过一些这样的小院。站在院子中间，环顾四周，四面的房屋就像一个方形的笼子，破烂不堪的大水缸，长着干巴巴的铁锈，房屋的门窗布满了灰尘，曾经的油漆彩绘已经分辨不出色彩。在把这些记录下来的同时，我把生长在故宫别处的花草，"移栽"到了这里，借此来感叹生命易逝。

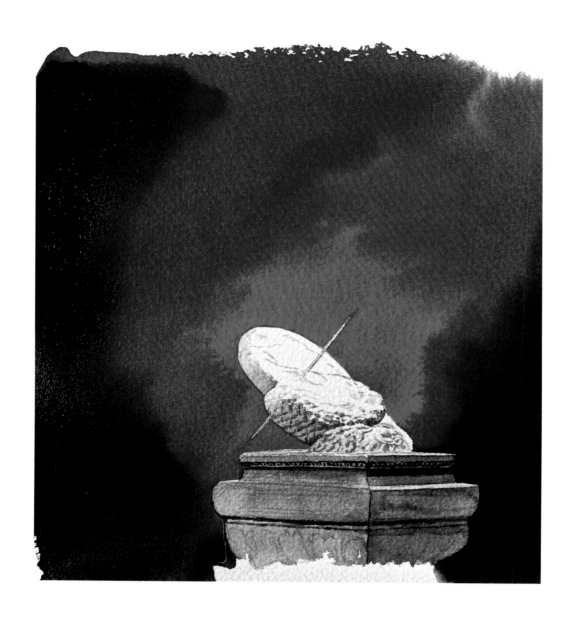

太和殿前的日晷、品级山、鼎形铜炉

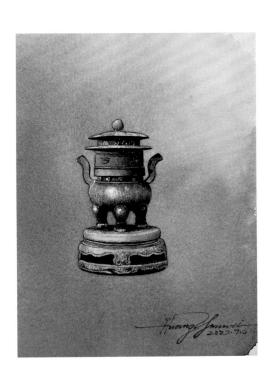

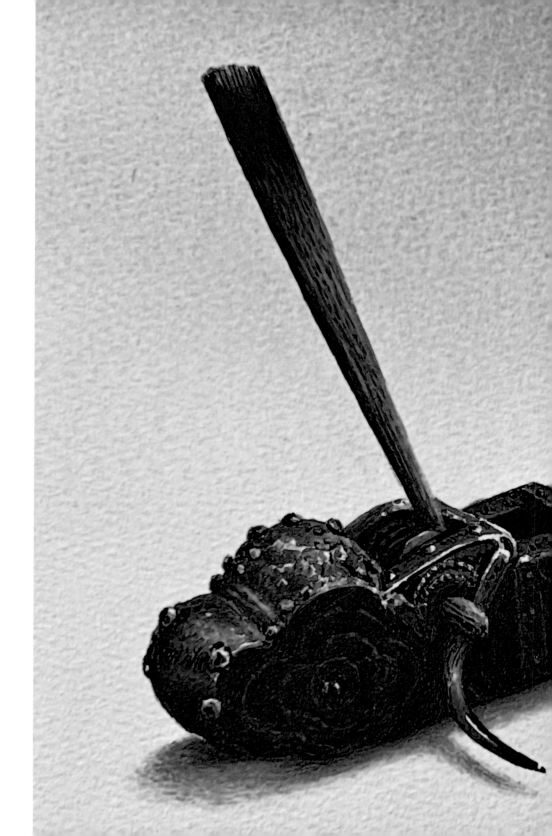

## 细微之处见真章

---

　　我画了很多"小东西"，比如故宫设计师用的墨斗、墙上的通风口、门钹，甚至是石缝中的绿色苔藓。这些都是平常我去故宫时非常关心的细节。

　　如果在故宫仅仅抬头向上看，目光所及都是气派的宫殿，雄伟壮观却有些不着边际。但当你开始留意细节，每一个窗洞、变化无穷的窗花、金丝楠木上的每一道细纹、汉白玉栏杆上每一个瑞兽、屋檐下的每一笔彩绘、冬天竹叶上的雪花，看到这些具体的痕迹，去猜测和感受当时工匠在雕刻、描绘时的心情，故宫才真正鲜活起来。它不再是一个 600 岁的古代建筑，而是一个有着鲜活生命力的老人。

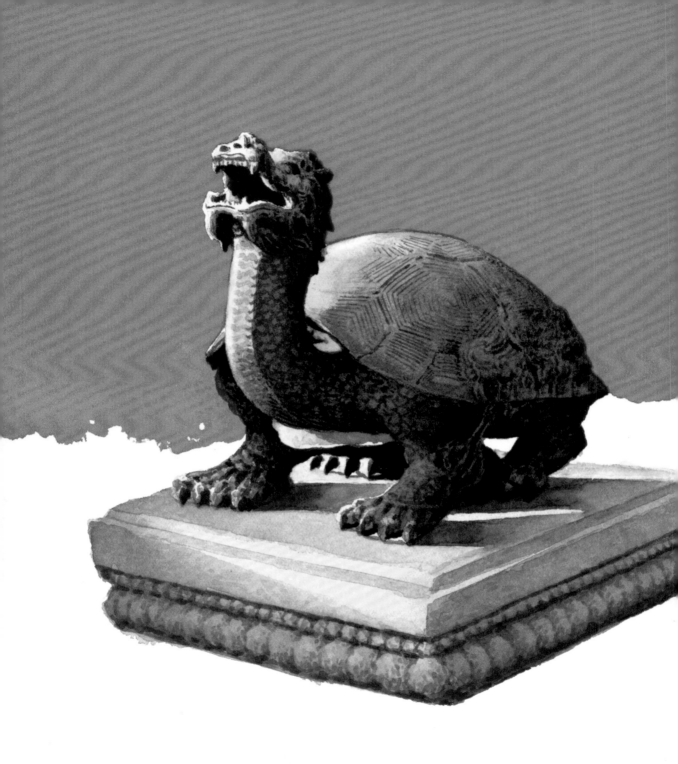

# 神兽与生灵

# 神兽与生灵

神兽是让我最开心的绘画主题，我常和画室的同学说，一定要画喜欢的东西，不管是人、动物，或是物件，喜欢才能产生创造力。

故宫里瑞兽的使命是护卫、辟邪、祈福，它们最初的模样凶神恶煞，在历代工匠无数次重塑、美化后，被修饰得越来越可爱。当然，除了太和门前巨大的青铜狮子，它为了震慑百官、驱除邪祟，表情仍然显得凶狠。

还有生活在故宫中的御猫，给威严的宫殿带来了一丝灵动鲜活。它们守护故宫百年，是这里真正的主人。

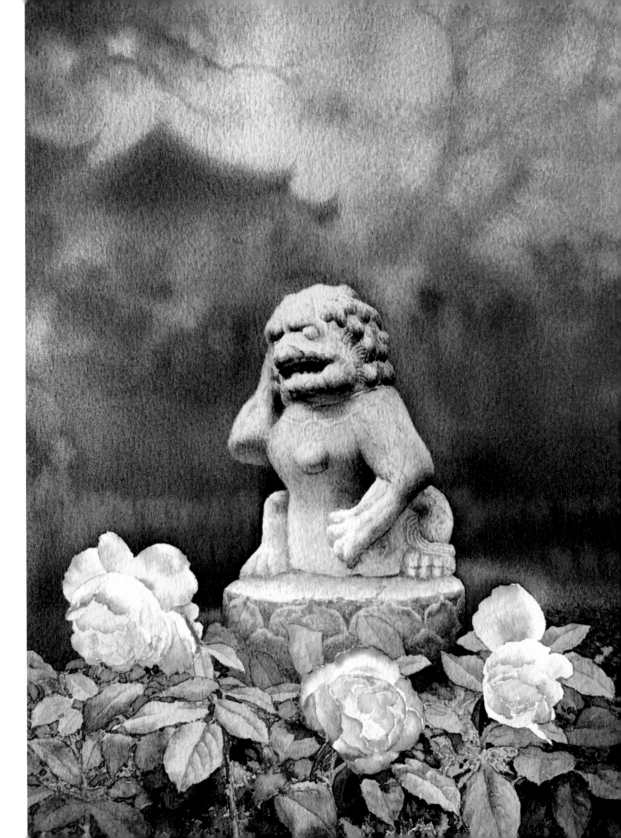

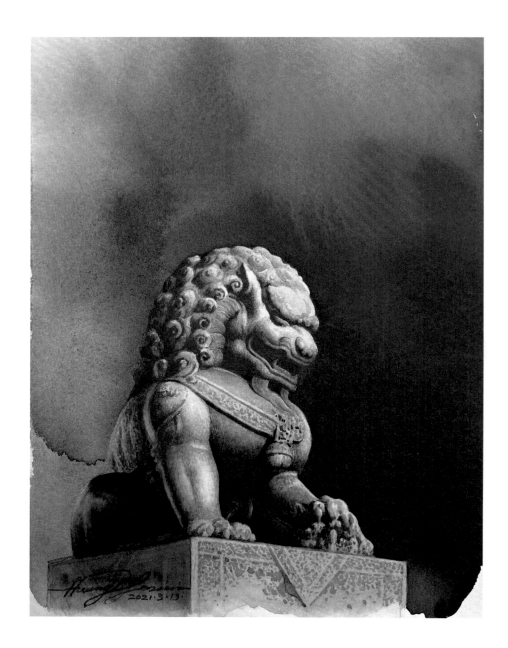

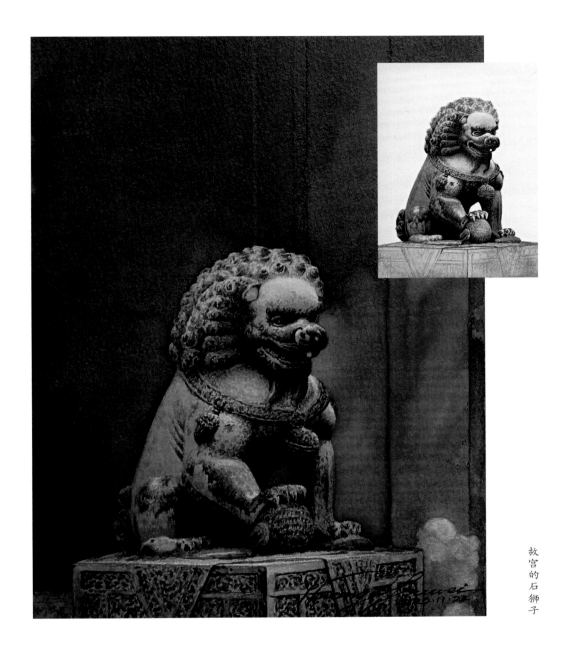

故
宫
的
石
狮
子

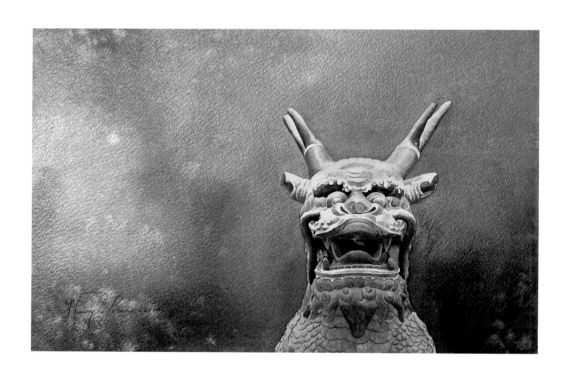

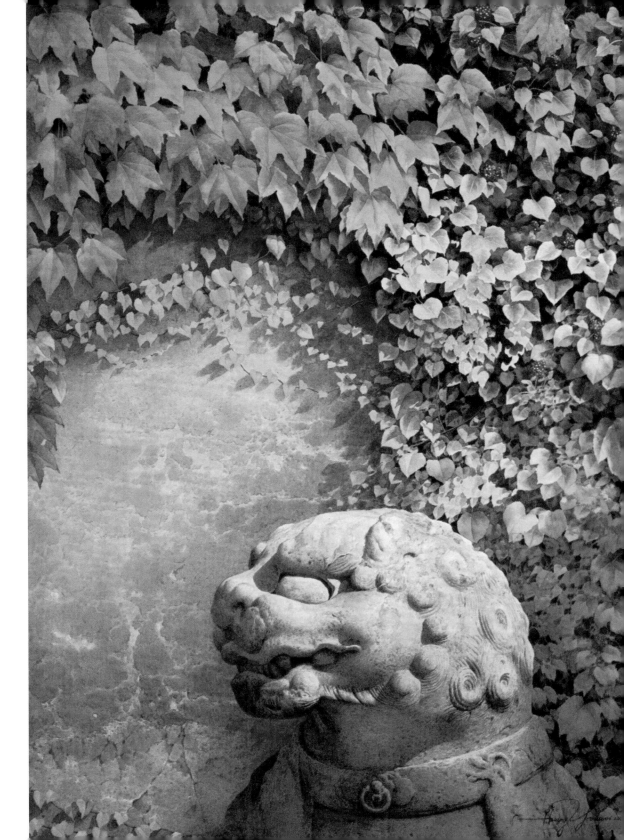

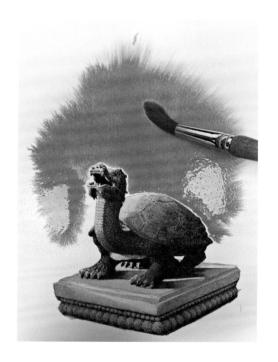

太和殿前的铜龟和铜鹤是故宫"神兽"的代表，它们的后背都有活盖可以打开，每到庆典时，宫女就会在它们内里烧起檀香松枝，让太和殿呈现烟雾缭绕的效果。

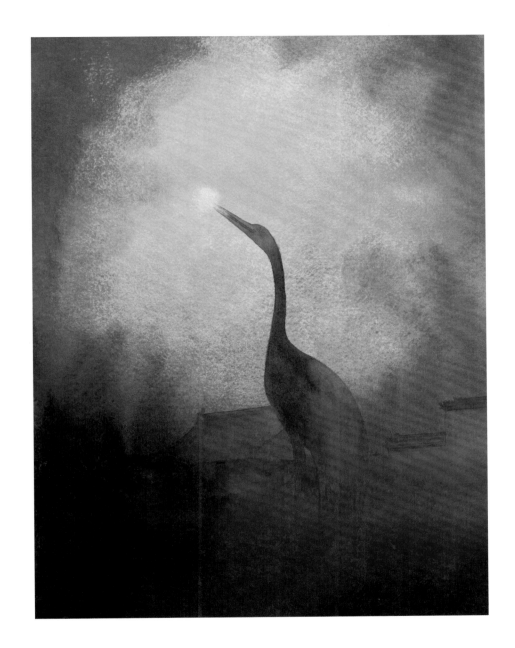

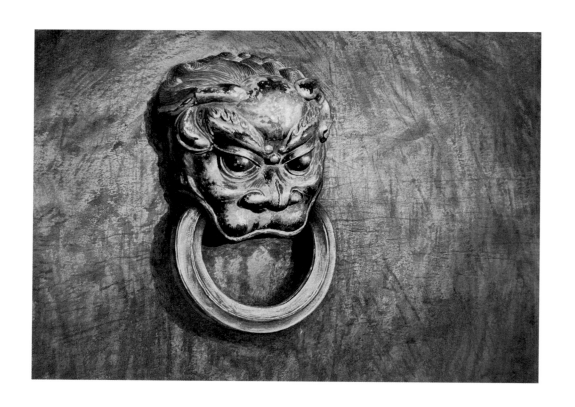

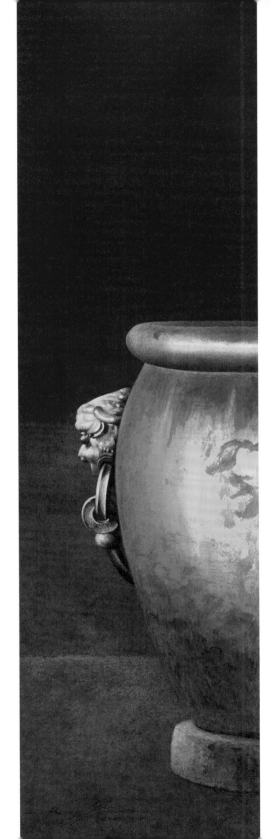

最初故宫里没有金缸，只有铁缸。但铁缸容易上锈，时间一长就极难清理。等到清乾隆时期，乾隆认为这锈迹斑斑的大铁缸难看又难闻，于是就让和珅为他铸造22口纯金的大缸，放在太和殿和乾清宫。和珅倒简单，直接用铜造了22口缸，在铜缸的表面镏了一层金。传闻直到八国联军攻入故宫，看见金缸以为是真金，想锯开抬走。但当他们费力锯开一看，才发现里面是黄铜，只有表皮一层薄薄的黄金。

　　故宫里的猫近些年成为小网红，但其实它们才是故宫的小主人。朱元璋建都南京，在宫里养了许多猫，也不是什么稀奇品种，主要目的就是捉老鼠。后来朱棣迁都时，把这些猫带到了北京。几百年来，这些猫就在宫里担任着捕鼠的职责。其实在明嘉靖年间，宫里还建了猫房，派人专门饲养和管理猫咪。清朝，也许明朝就开始了，宫里的贵妃娘娘们，闲得无聊，都会养一只猫来打发漫长的时光。看哪，猫咪早早地就已经开始"拯救世界"了。

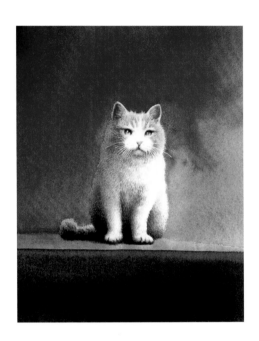

故宫里的树和植物

故宫常规的旅游路线基本是中轴线上的三大殿和后三殿，除了御花园之外，能见到的树木比较少，尤其在前三殿周围几乎看不到一点绿色，所以大家普遍有一种印象，好像故宫里没有绿色。其实只要往两边走走，就能看到故宫里的绿意了，对于画水彩的人来说，少了绿色可是万万不行的。

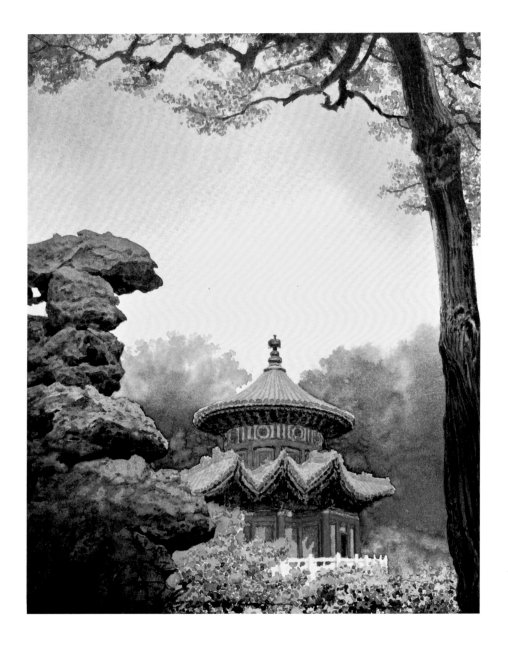

御花园的合欢树

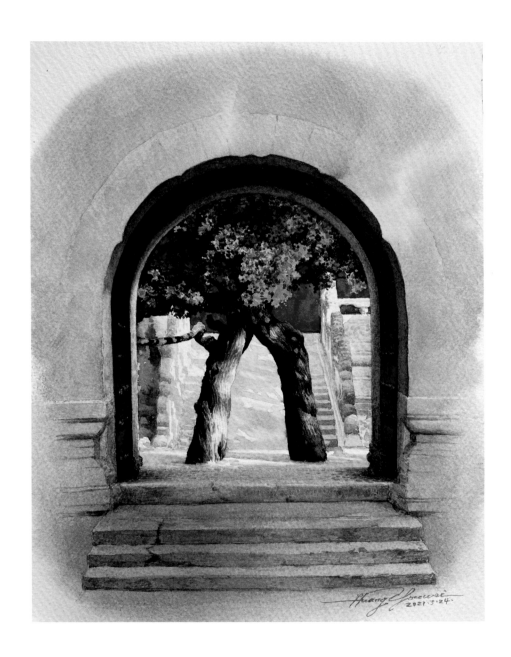

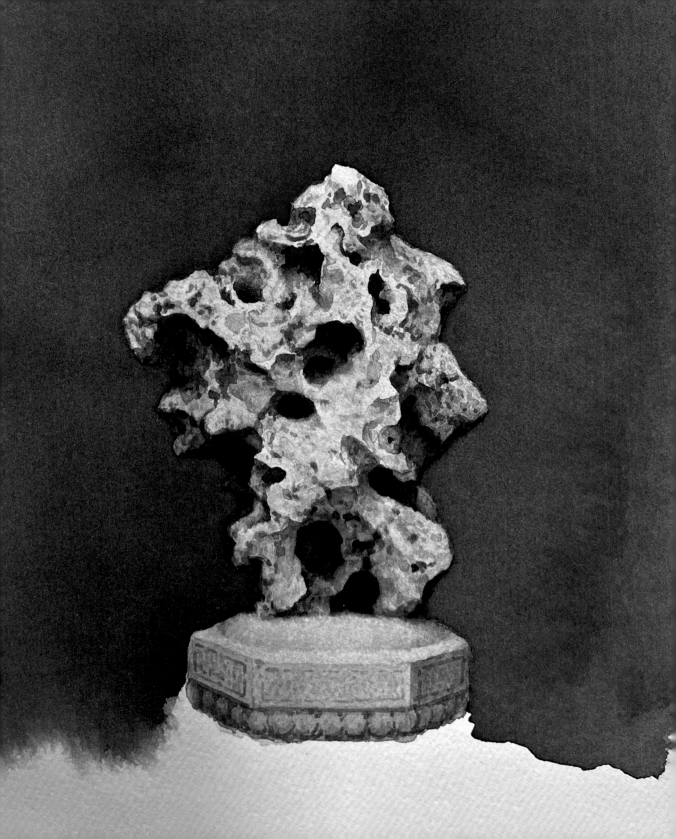

从保和殿高高的台阶上下来，就是乾清门，乾清门两边各有一个通道，通道顶头立着两块特别好看的太湖石。这石头通体孔洞、千姿百态、曲折婉转，是太湖石中的精品。

对我来说，画画最重要的过程不在画的动作，而是构思画面的时刻。十天半月反复思考一个画面是常有的事。想好后开始做准备工作：贴纸、草图、线稿、准备颜料，这一切忙完，剩下的时间就是享受了。

就像在画这几朵故宫的月季花时，它们在我眼中好像几个疯玩的女孩，最前面是个长得特别白的有点胖胖的宫女，她猛然冲到一个陌生人的跟前，一下就停住了。后面几个正在追着她，跟着刹不住，东倒西歪地停不下来。前面的女孩羞红了脸，赶紧把头低下来。

画室里非常安静，但两只耳朵嗡嗡地响。我边想边画，似乎听到了远处宫墙里传来的嬉笑奔跑的声音。欢快的声响像水波一样一层一层地荡漾开来，旋即又消失。

粉
白
月
季

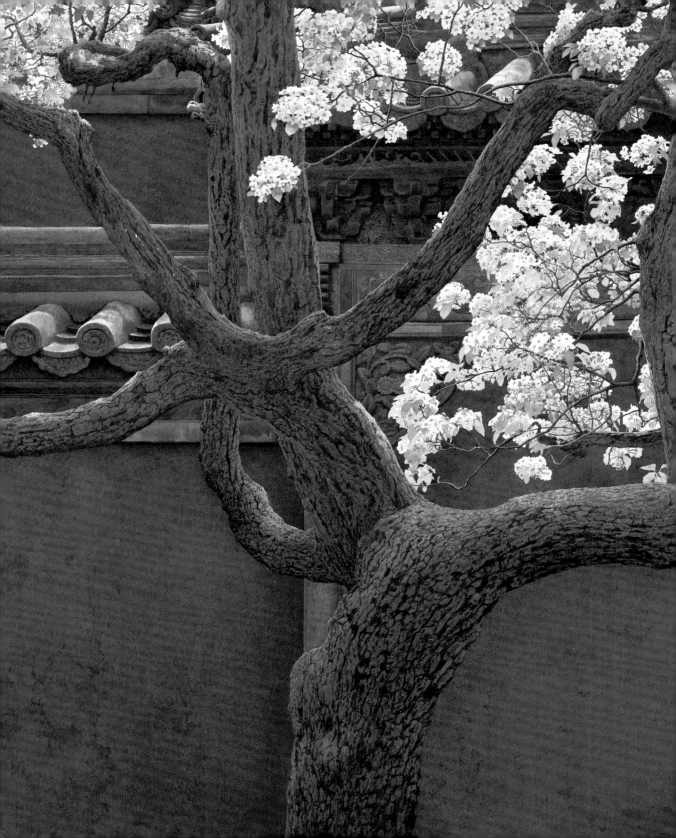

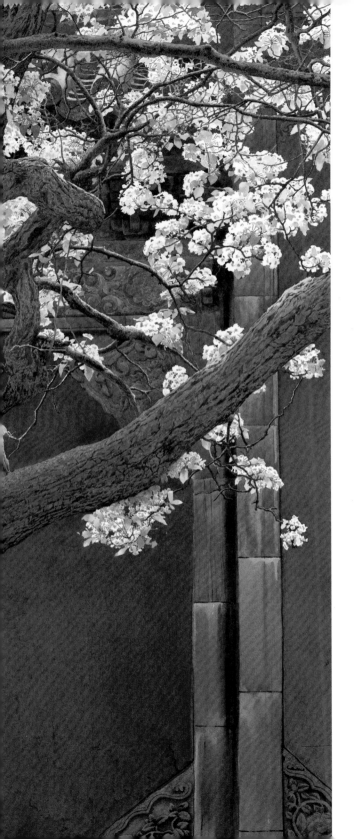

承乾宫里有一棵老梨树。春天树上开满了梨花。在变幻的历史中，唯有这棵梨树，执意把素白小花开在这深不见底的故宫里，这幅画我想表达的就是这种凄美感。

梨花在深红略带紫色的宫墙和彩色的琉璃砖雕的映衬下会更显素白，用热热闹闹来画寂寞。线描稿很精细，仔细看，花并没有打底稿，而树枝和琉璃瓦很是用功，甚至在有些地方皴了一些素描效果。

我从琉璃瓦开始着手，琉璃瓦下是五彩的琉璃砖雕。因年代久远，风吹雨洗，色彩更沉稳，画起来更有趣。我没有选用原色，而是调和了色彩。比如绿色就是用草绿、翠绿、深绿、中黄、西洋红还加了一点点紫色调成。红色用了浅黄、中黄、大红、深红、紫红，甚至还加了一点点湖蓝，这样画面上的色彩看起来才像经过了几百年风雨似的，有一种陈旧感。

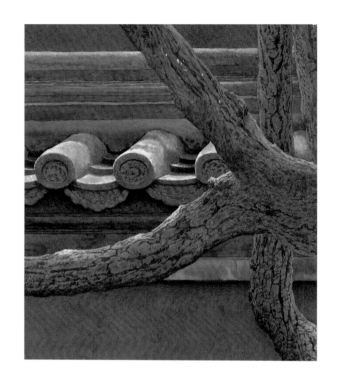

琉璃砖雕几乎是一步到位画完的，红墙则是刷了个底色过后还要细细画一遍，这一步把调色盘里的色彩都用上了。在这个过程中要将树枝和梨花的位置留出来，画到这里，整棵梨树的白色剪影已经出来了。

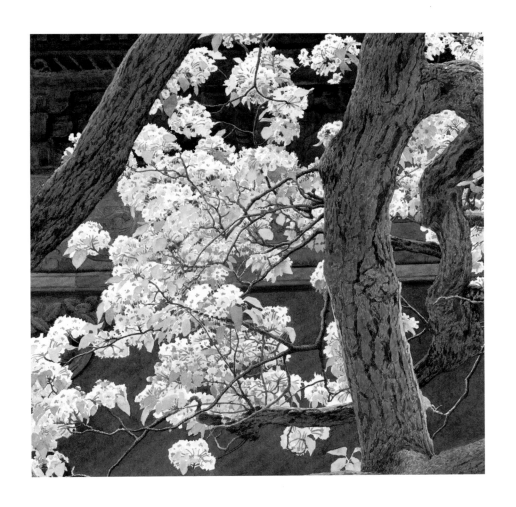

　　调色盘里以暖色调为主。十六号笔也脏了，趁着这劲儿，接着用点冷色，笔也不洗，顺势在梨树上画上一层底色，树干是圆的，树枝朝向也各不相同，有受光和背光之分。因此要注意色彩的冷暖变化。当画到受光面时，暖色系的色彩多调一点，背光面则多用些冷色。虽然是底色，但色彩倾向一点都不能含糊。

梨花是白色，但画的时候也要注意区分受光面和背光面。

花中还有一些嫩绿的叶子，画它们最重要的是注意花和叶的姿态，不要太拘泥于每一朵花的形状，要一簇一簇地画，把花的那股俏皮劲儿表现出来。穿插于花丛中的细小树枝也有立体感。

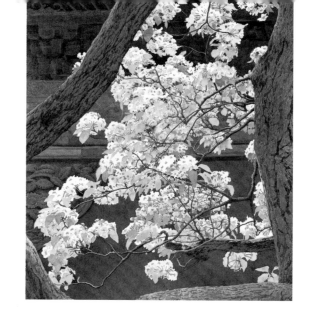

大树枝则是在底色上用深色勾出树纹，再在树纹中填以缤纷的色彩。你看，什么色彩都有，就是没有黑色和白色。

角度的偏差°

## 角度的偏差

这是一个需要审美技巧的章节，因为"发现美的能力"是可以通过后天培养的，大量的阅读自不必说，还可以在别人的带领和引导下去观察学习。

这个章节的画是我多次行走故宫，反复观察和寻找的特别角度，希望能提供一种观赏建筑的新思路。

这张图是和朋友站在屋檐下聊天时，无意间抬头看到的。有趣的是在古朴的屋檐上还有个现代的摄像头，我就将它一起留在了画里。

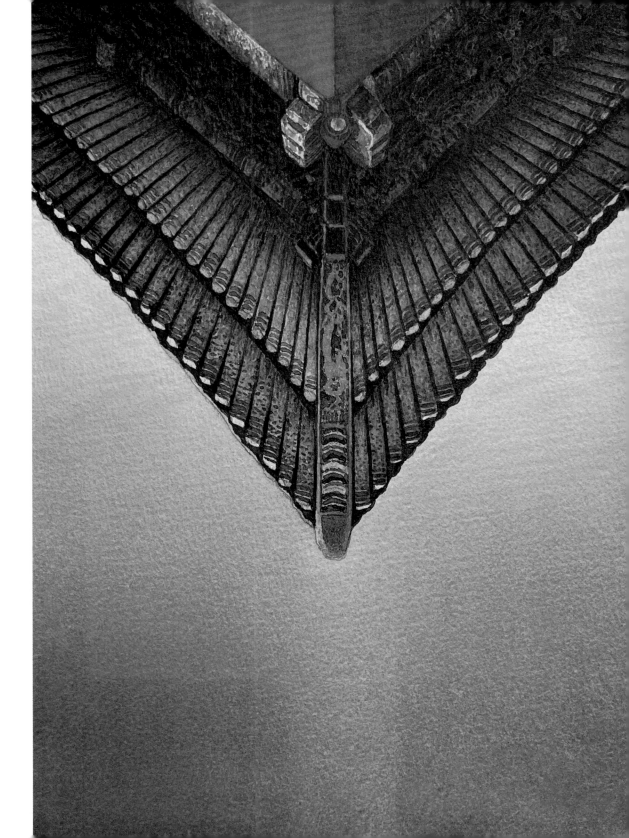

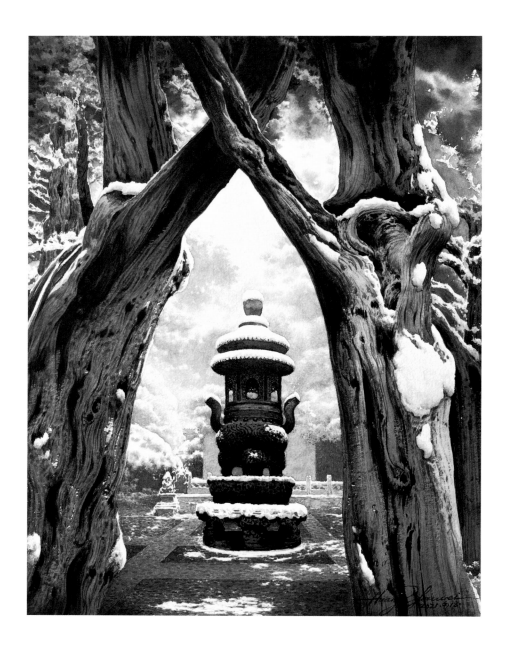

御花园里的两棵合欢树

从中和殿看保和殿

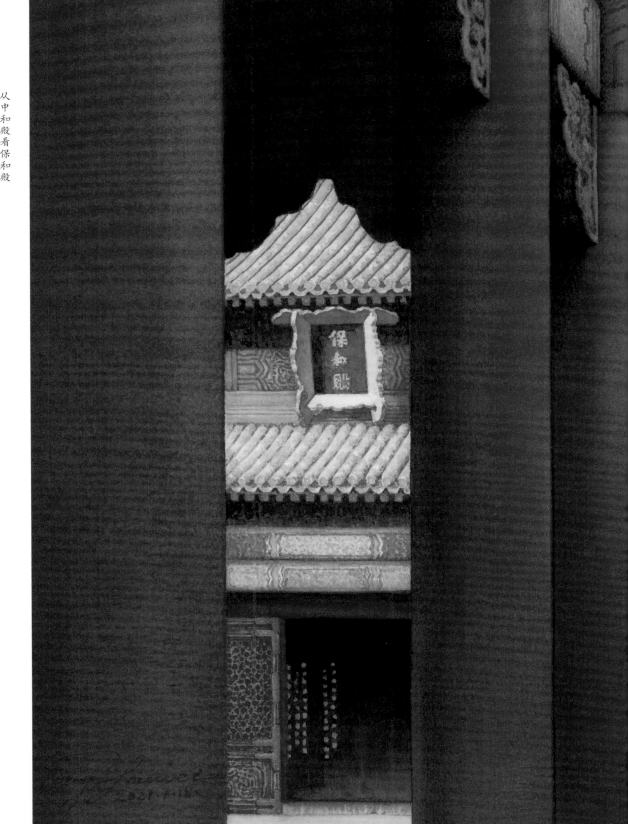

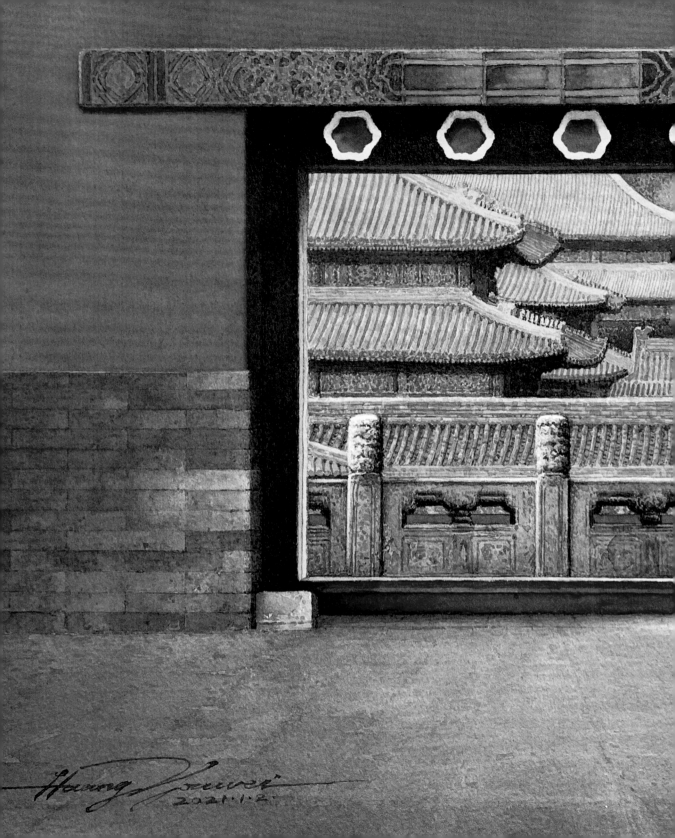

这扇门可谓是故宫里最热门的地标，总是有络绎不绝的游客在门前打卡拍照。

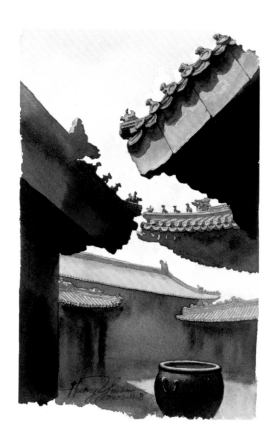

　　故宫的建筑端庄大气，屋与屋、檐与檐、廊与檐之间的距离往往比较宽阔，但找到一个结构比较紧凑的角度，突出又尖又长的飞檐，又多又密的斗拱，就有种"钩心斗角"的感觉。

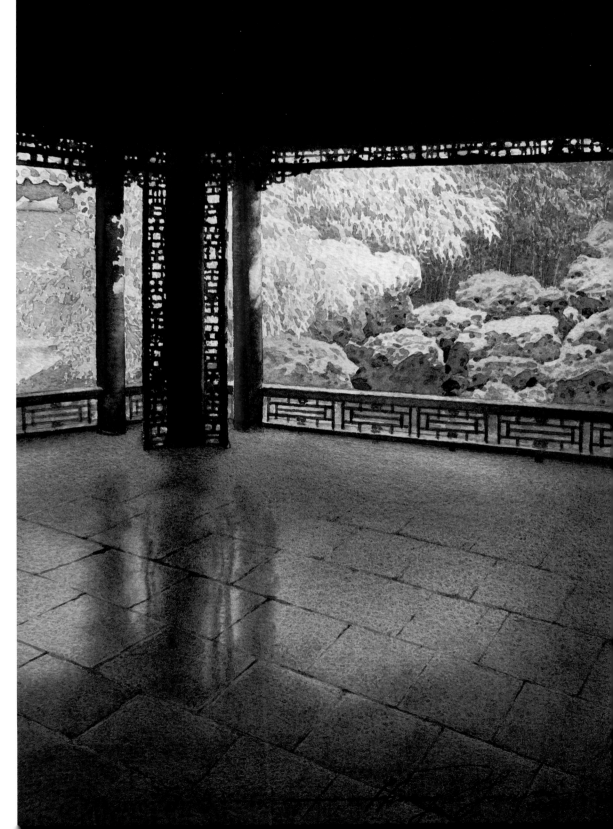

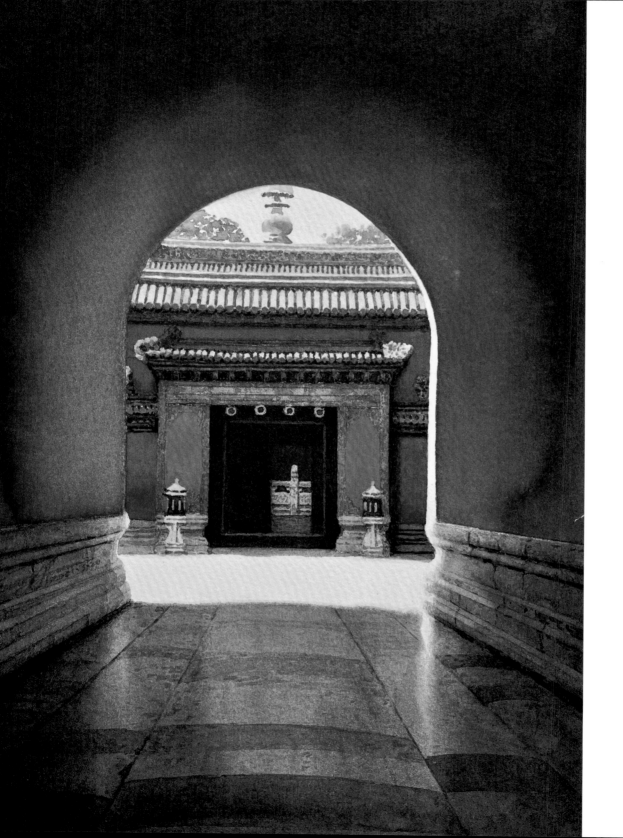

画这张图的时候正是盛夏，阳光照得汉白玉地砖像被烧过一样。太阳下地表温度可达五六十摄氏度，在通道内却有种清凉的感觉。光滑的地板像一面镜子，倒映着红色大门，冷色的地面散发着蓝紫色的光。阳光照亮了圆形拱门的边框，这道亮光一直插入地板的深处，暖色的黄光消失在地砖的缝隙中。

画故宫的屋顶非常费黄色颜料，光是一片琉璃瓦，需要用到的就有柠檬黄、中黄、浅黄等7种黄，还要加上橙色、紫色、深紫等色彩。年代久远的琉璃瓦还会加入些粉红、玫红、浅绿、灰绿、浅灰等降低色彩的饱和度，以展现出600年厚重的历史感。

坤宁宫在明代是皇后居住的正宫，清代成为萨满祭神的场所和皇帝大婚的洞房。现在坤宁宫内的装饰仍然是光绪帝大婚时的样貌。

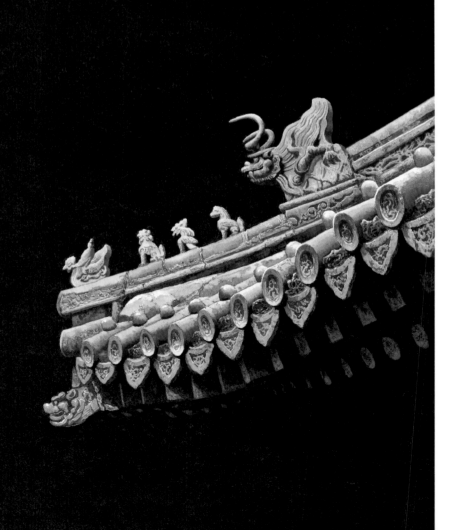

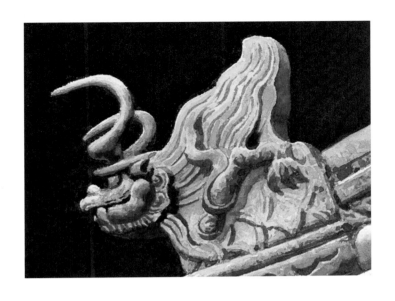

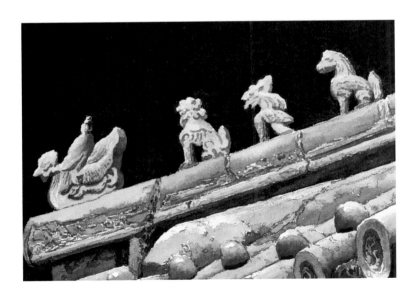

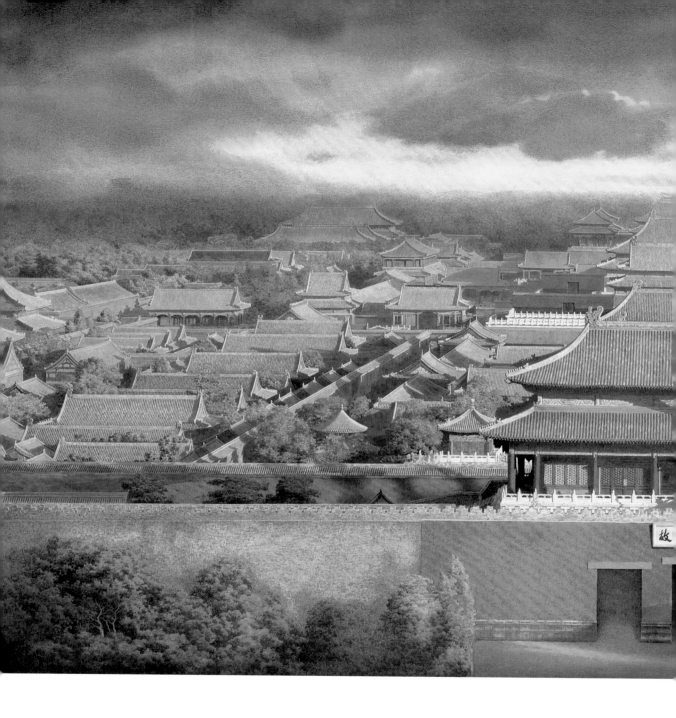

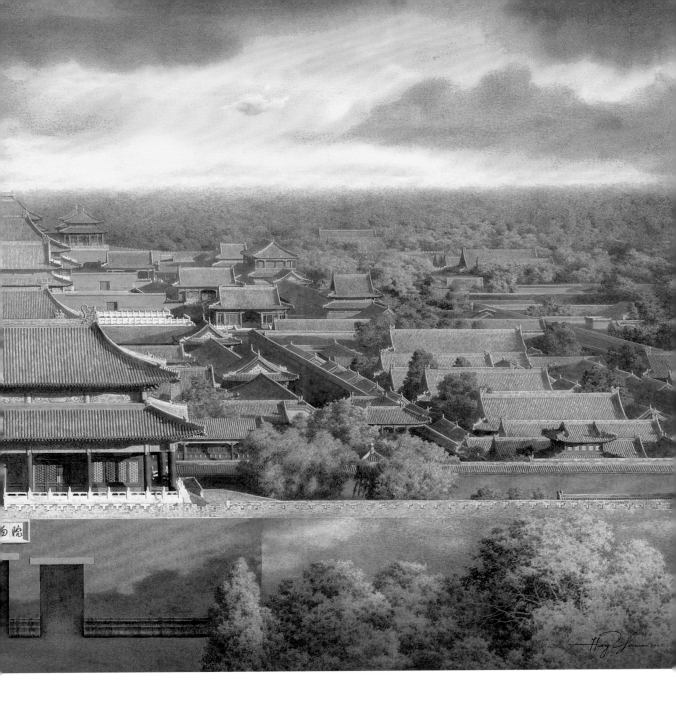

看故宫不一定要身在故宫，穿梭在北京的胡同里，远远看着这座古代建筑伫立在现代的车水马龙中，会产生强烈的时代感。

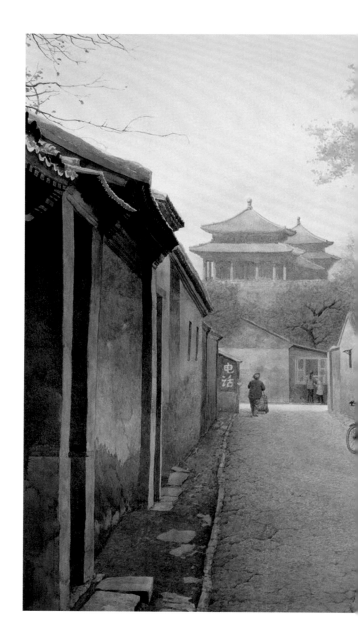

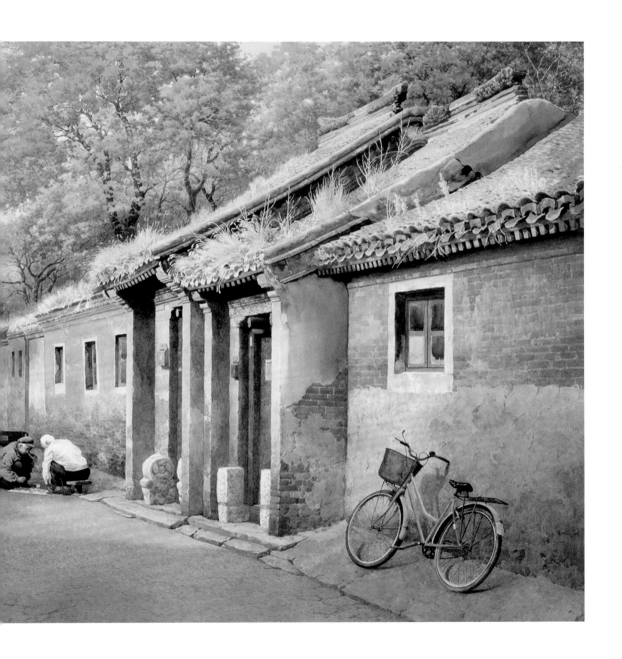

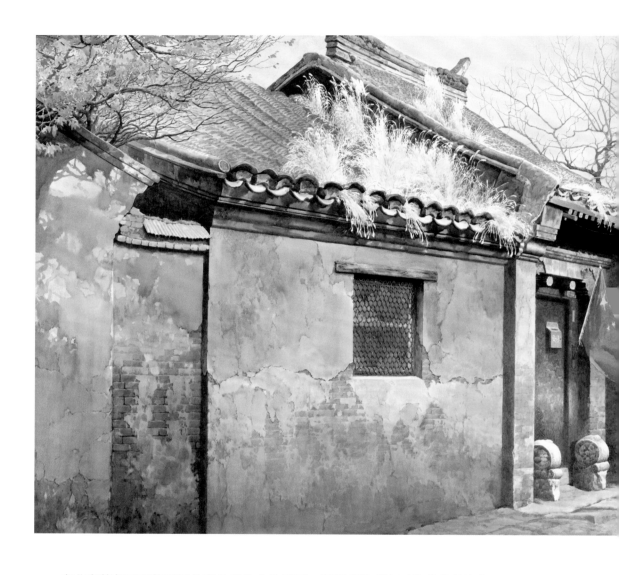

　　在北京的胡同里能看到故宫角楼的金色屋顶，远距离的观察更能感受到故宫
建筑的威严庄重。

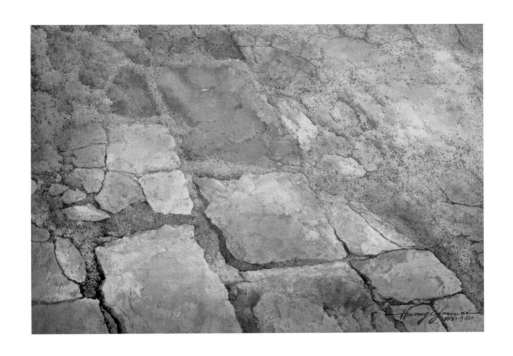

保和殿附近石头缝中的青苔

想起第一次去御花园，导游介绍御花园石子路的时候，曾听旁边的游客说"我们市民广场的比这个好看"，但文物的价值并不是文物本身，而是它所承载的历史。比如御花园中的石子路，明清时期，有几个寻常百姓能费时费力费钱地去做这种没什么用的鹅卵石路面呢？

在两千年前后，我曾因工作需要进入故宫一些未对游
客开放的区域，那里和被维护精细的建筑不同，有一种历
经风霜的残旧感，是故宫华丽庄严的另一面。

但即使这些小庭院的院门变得陈旧，它们头上的琉
璃瓦在阳光的照耀下发着温暖的光，依然让院落显得贵
气十足。

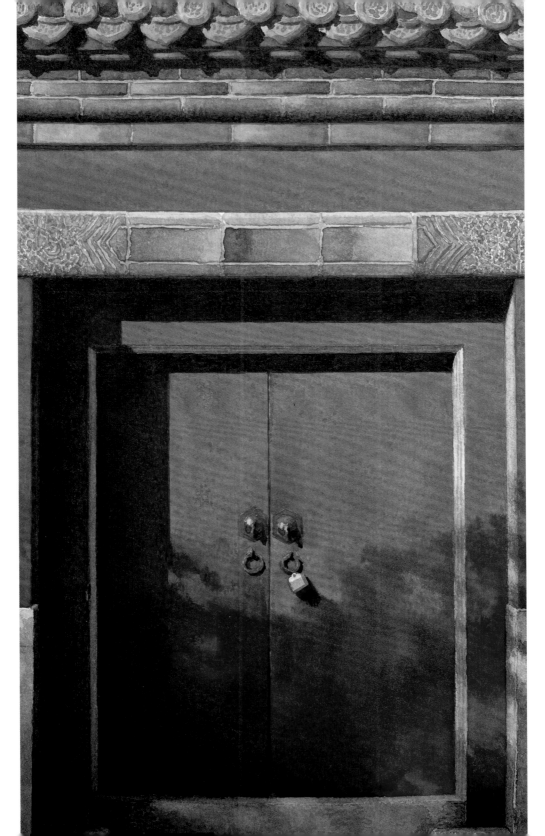

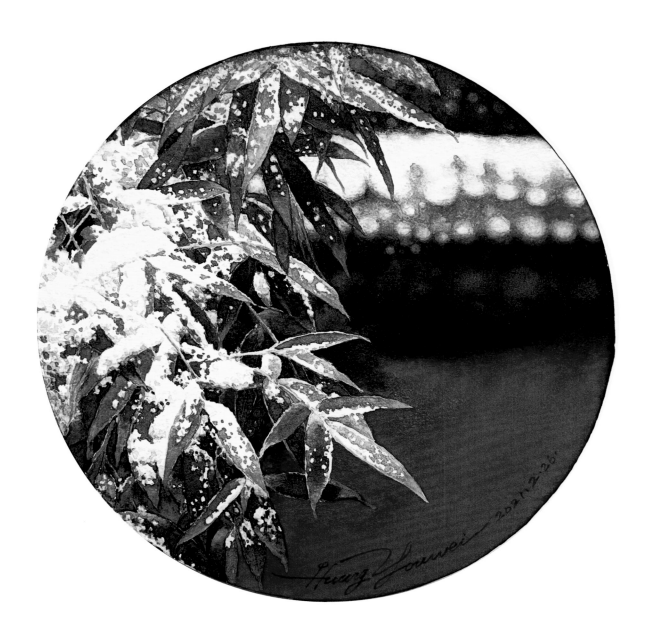

《故宫雪竹》的背景是朦胧的深红色宫墙，隐隐约约看得见金色的琉璃瓦。这种类似于电影蒙太奇的效果，画的时候要分几步才能完成。

第一步是要有精确的草图。第二步调出所需的全部颜色，把调好的琉璃瓦、红墙的颜料分置于调色盘的不同区域，以备取用。第三步将竹叶以外的地方全部打湿，竹叶缝隙尤其要注意，要认认真真地用清水填满。第四步从上而下地画，速度要快，趁水分干燥前铺好第一层色彩，不用太精细，铺满就好。第五步是收拾细节，主要是琉璃瓦和檐下的色彩，用一种画光斑的形式来画，完成后的效果和前景的竹叶有一种距离感和空间效果。

画背景的过程比结果还有意思，书中保留了一些画背景的过程，比如21、86页的图，这正是水彩迷人的地方。

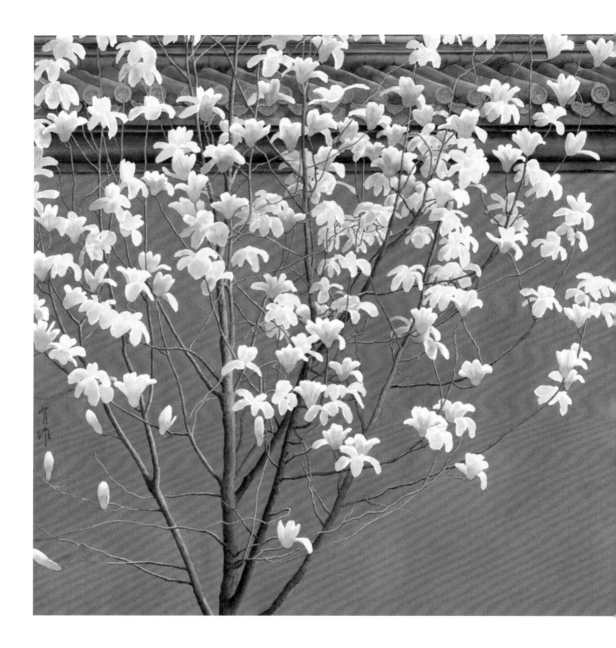

　　每年早春去长安街赏玉兰已经成为我们全家特有的迎春活动。画中这棵玉兰树在中南海新华门边，我私以为是北京最漂亮的玉兰花。

　　这幅玉兰水彩画最费功夫的是这片红墙，红墙上的颜色用到了大红、洋红、玫瑰红、橘黄、柠檬黄，以及紫色和湖蓝，才让大面积色彩单一的红墙有细微变化，再加上一些柔和的光斑、精心描绘的琉璃瓦，宫墙就生动了许多，也让画面中的主角玉兰更加耀眼。

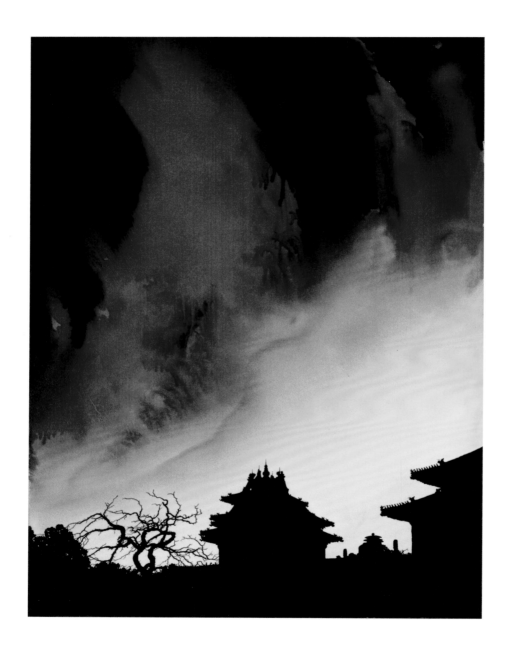

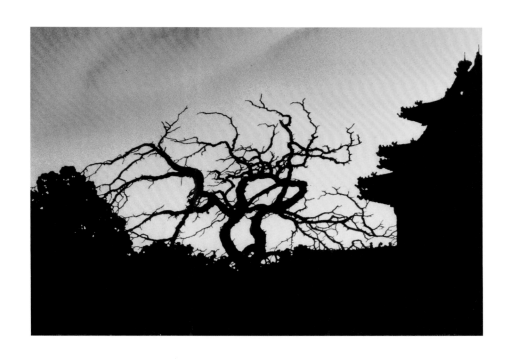

还是那棵我很喜欢的合欢树

---

　　泼彩是水彩技法中非常富有激情的过程，先将画纸打湿，将颜料随意洒在画面上，拿起画板左右晃动，让色彩自在流动，最后根据色彩流动的形状修改补充画面。但这个方法有很大的概率会毁掉你的画面，并且容易因为缺少细节而使得最后的效果并不精细耐看。所以肆意挥洒激情之后，要耐下性子来增加画面细节。

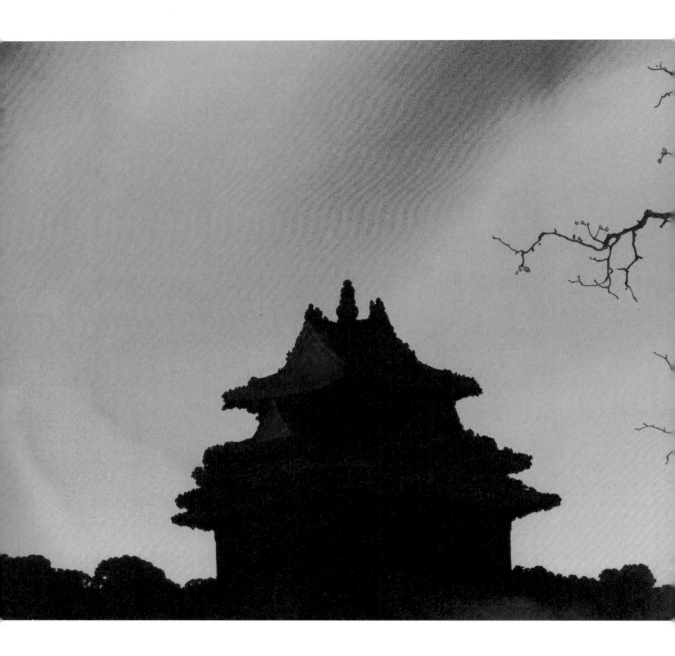

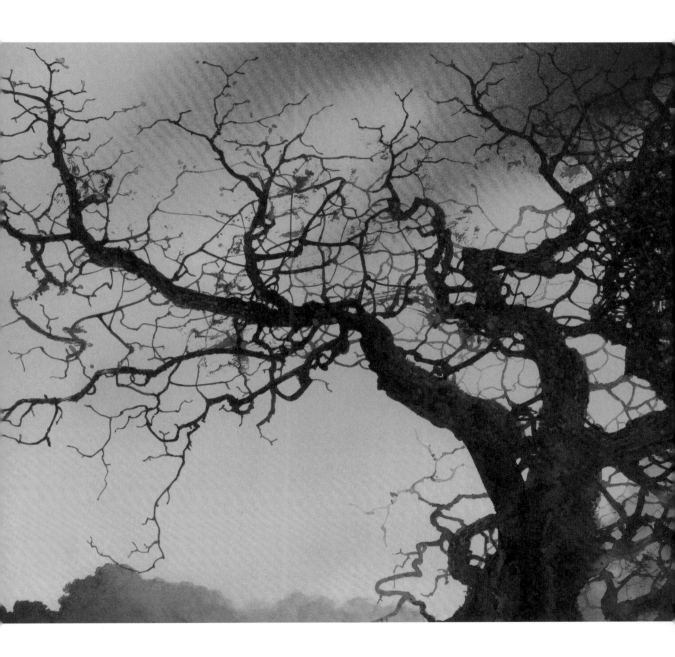

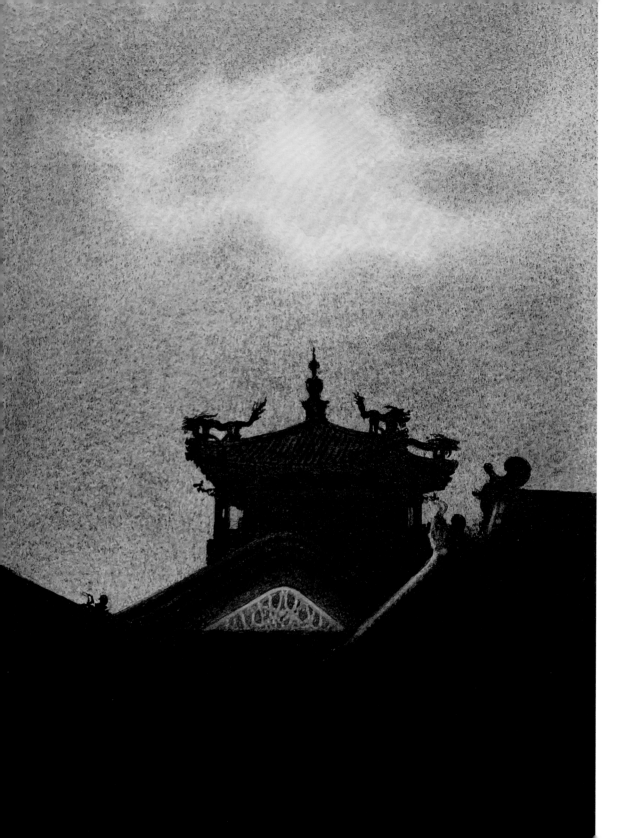

故宫里一些房顶上有镀金的细节，这种细节在太阳还挂在地平线上将落未落，月亮早早挂在天上的时候，会产生周围昏暗而镀金区域非常明亮的效果。

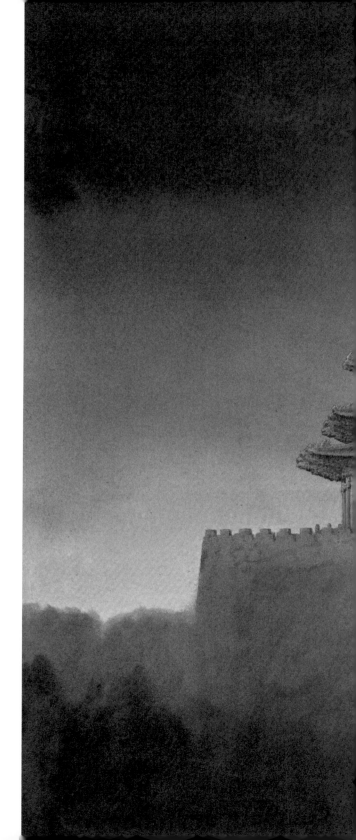

这是傍晚时的故宫，周围没有灯光，昏昏沉沉。这张图最有意思的地方在于画纸。

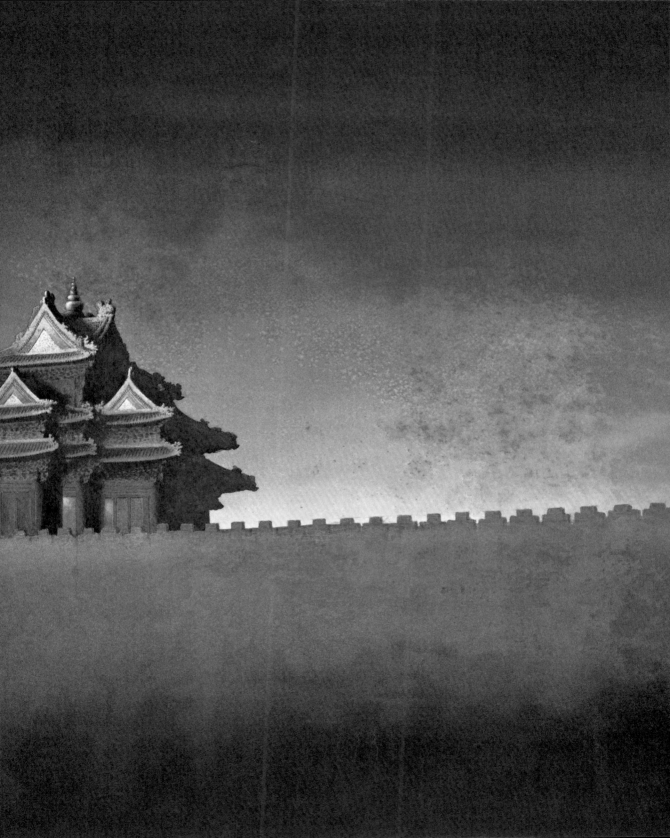

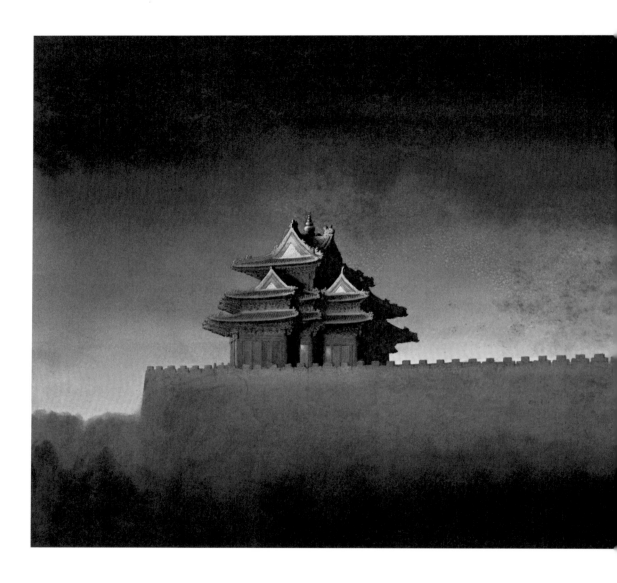

水彩画的画纸和普通的纸不同，它的上面有一层胶，这层胶像网格一样能让水分渗进去一些的同时兜住一些。有些水彩纸"坏了"，意思就是脱胶了，没有了这层胶，就像往筛子里装水，色彩无法留存在纸上，无法延伸扩散，就没有鲜亮的感觉。

但正因为这个特性，脱胶了的纸能营造出一种怀旧的效果，适合来画这种氛围昏暗的图。

需要注意的是，我们无法完全把控脱胶的位置，过程中会出现很多预料不到的突发状况，就需要运用丰富的绘画经验来应对。

  平日里故宫给人恢宏、雄伟的气质，但是一下雪就不一样了，诚如那句话：一下雪，北京就变成了北平。白色的雪花飘飘然落下，将金色的琉璃瓦盖住，红墙和白雪的色彩对比为这里增加了浪漫的气息，这种浪漫用水彩来表达再适合不过。

  故宫里面的树不多，为了增加气氛，特意安排了一些落满雪的树枝。红墙

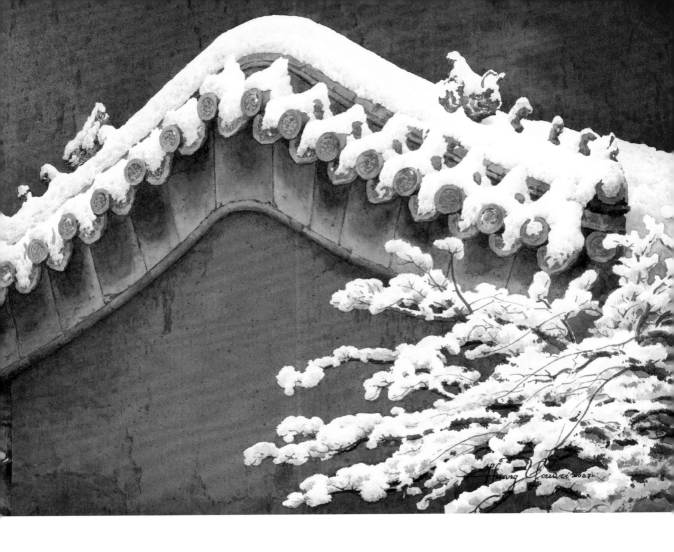

上隐隐出现的书法，是太和殿屏风上的字。画雪没有用白颜色，而是利用水彩纸本身的白。用薄薄的灰色调以及一些细小的留白点来表达雪晶莹剔透的质感和体积感。

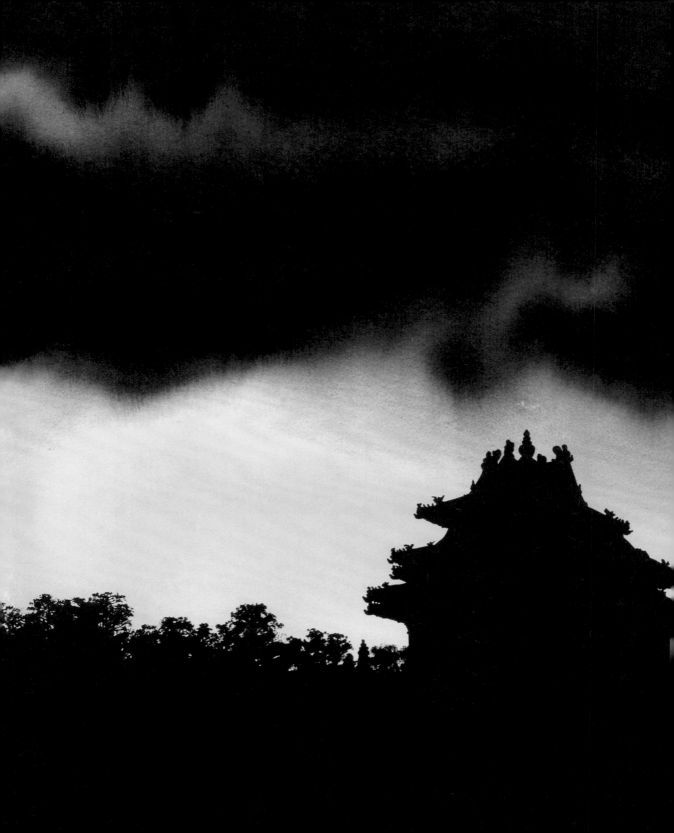

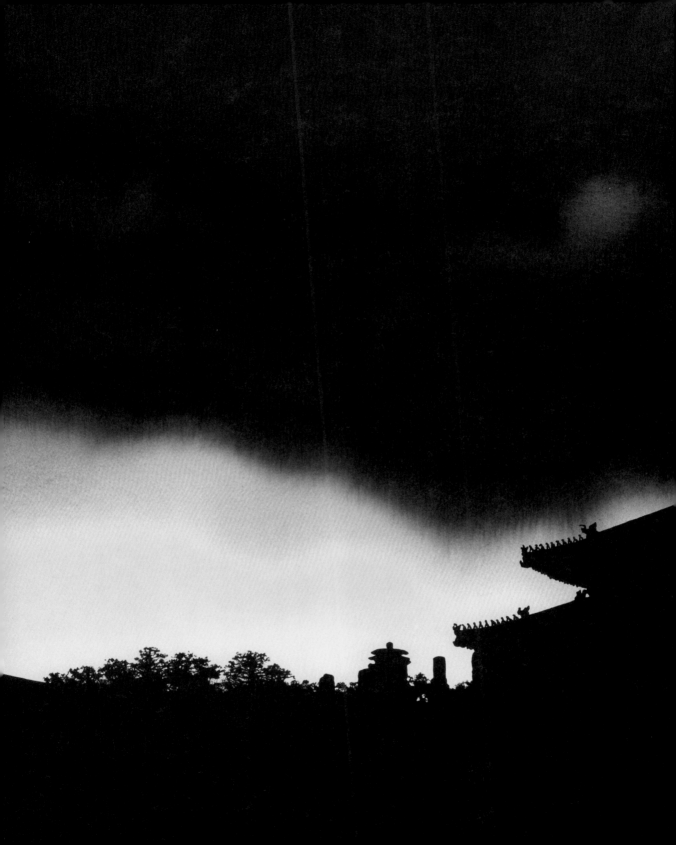

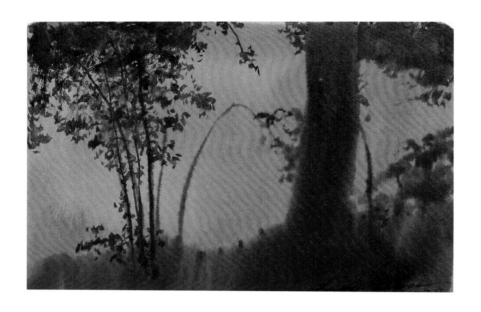

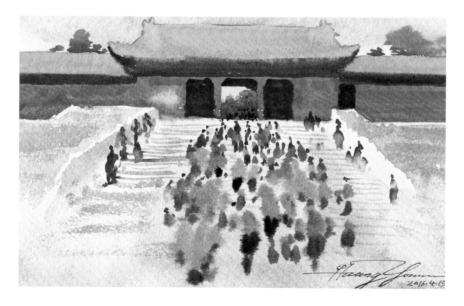

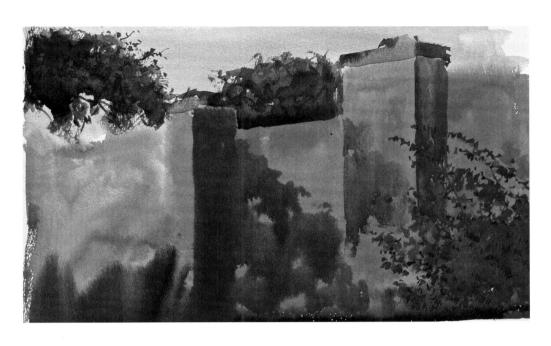

写生时一些"迷住"我的瞬间

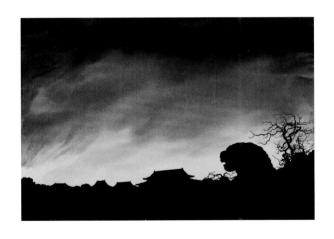

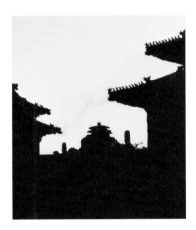

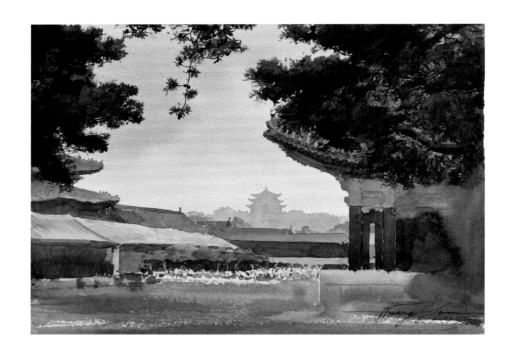

我的朋友曾经问我："你这么喜欢北京，北京知道吗？"

我说："我把我的每一张画当成情书，写给北京，已经写了 20 年了，我想北京她会知道的。"

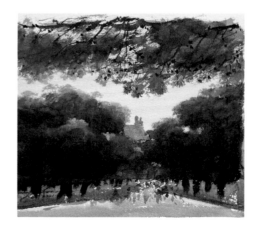

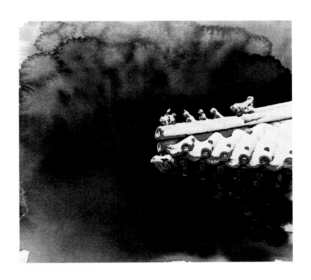

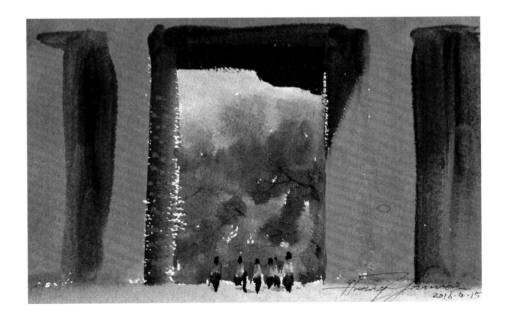

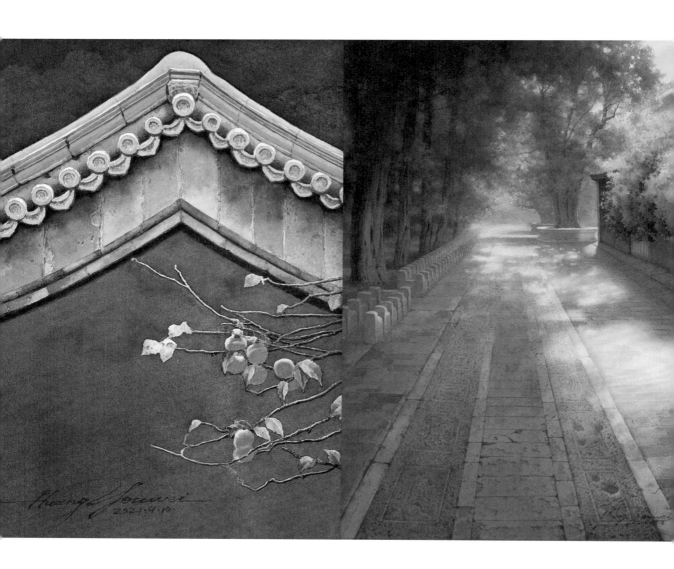

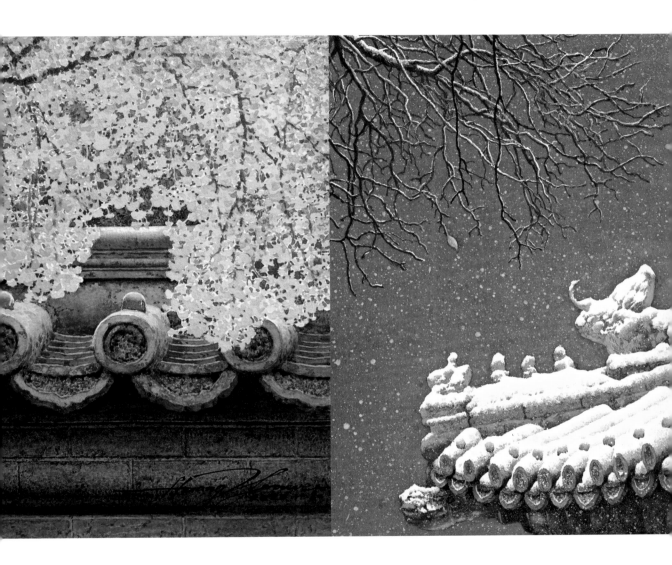

# 画好背景是成功的一大步

　　对我而言画水彩最紧张最具挑战性的就是画背景。在书中很多作品的背景都用了不同的画法来表现。

　　《粉白月季》（99页）中的背景是用湿画法先画第一层底色，背景中隐隐约约的花束，有光斑，右上角还有一个亮光，待底色干了以后，修理每一个光斑。

　　《太和殿前的石狮子》（82页）的背景是一次性完成的，狮子画完之后，打湿整个背景，小心留住狮子的边缘。色彩是先调好的，最上边用到了橙红、橘黄、中黄、浅灰，大红只用了一点点，上半部的颜色暗示太和门的色彩，越往下色彩越深，尤其是右边下半部分，加入了深灰、铁棕、深绿、佩恩灰等，营造出一种神秘感。

　　《社稷江山金殿》（42页）的背景，由深棕、深红、深紫往下慢慢变成橙红、赭石色等。

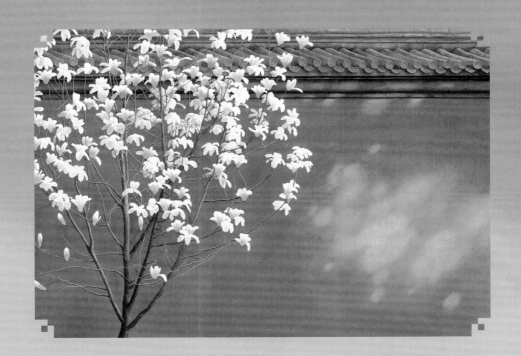

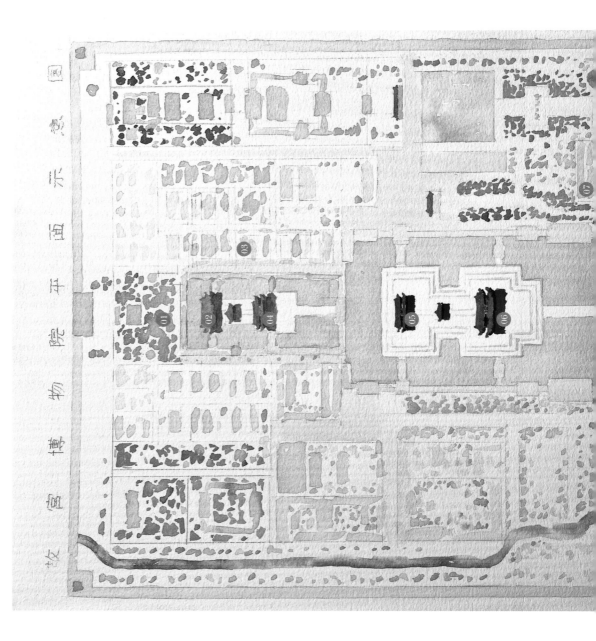

故宫博物院平面示意图

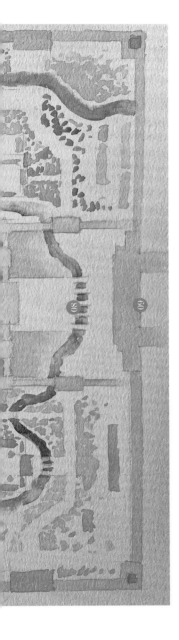

索 引

故宫博物院平面示意图

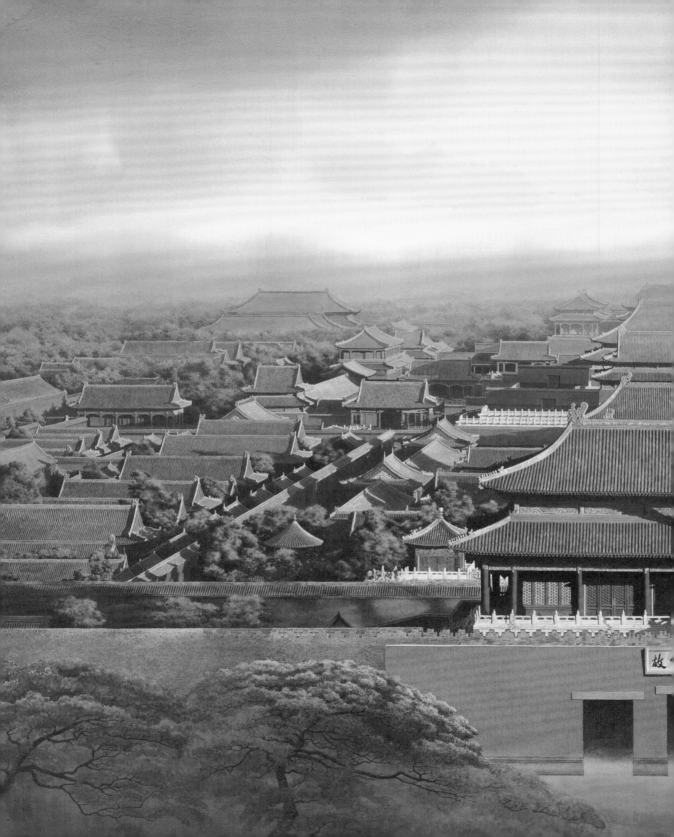

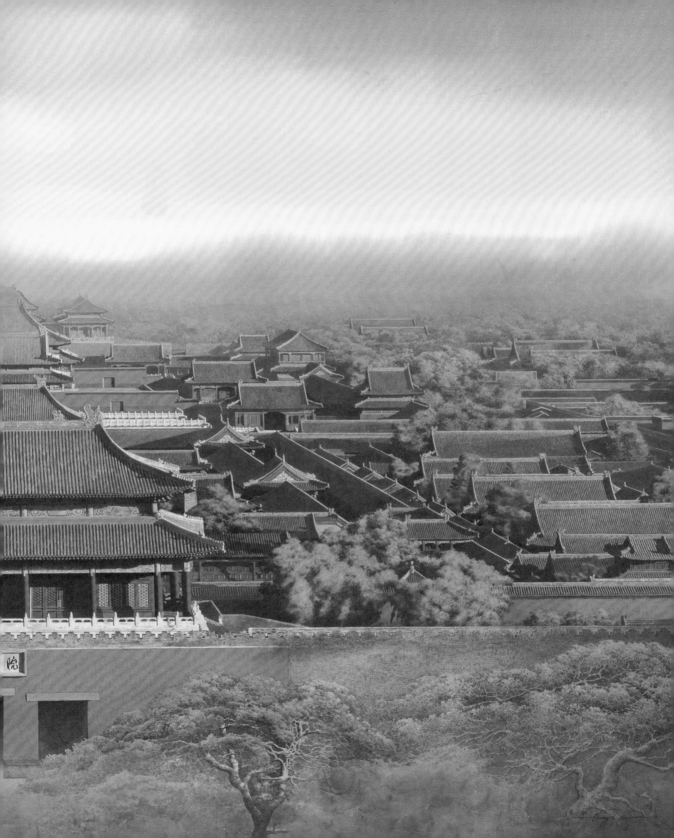

# 水彩故宫

作者 _ 黄有维　绘者 _ 黄有维

产品经理 _ 徐月溪　装帧设计 _ 孙莹　产品总监 _ 邵蕊蕊
技术编辑 _ 陈鸽　责任印制 _ 刘世乐　出品人 _ 李静

营销团队 _ 闫冠宇 杨喆　物料设计 _ 孙莹

# 鸣谢

特邀策划 _ 曹曼　艺术家统筹 _ 王晶

果麦
www.guomai.cn

以 微 小 的 力 量 推 动 文 明

图书在版编目（ＣＩＰ）数据

水彩故宫 / 黄有维著绘 . -- 昆明：云南美术出版
社 , 2024.6
ISBN 978-7-5489-5644-0

Ⅰ . ①水… Ⅱ . ①黄… Ⅲ . ①水彩画 – 作品集 – 中国
– 现代 Ⅳ . ① J225

中国国家版本馆 CIP 数据核字 (2024) 第 075904 号

责任编辑：梁　媛
责任校对：洪　娜　　吕　媛　　李　平
产品经理：徐月溪
装帧设计：孙　莹

水彩故宫

黄有维 著绘

出版发行：云南美术出版社（昆明市环城西路 609 号）
制版印刷：天津裕同印刷有限公司
开　　本：787mm×980mm　1/16
字　　数：220 千字
印　　张：12
印　　数：1—5,000
版　　次：2024 年 6 月第 1 版
印　　次：2024 年 6 月第 1 次印刷
书　　号：ISBN 978-7-5489-5644-0
定　　价：98.00 元

如发现印装质量问题，影响阅读，请联系 021-64386496 调换